어쩌다 디자인

2017년 9월 20일 초판 발행 · 2023년 7월 31일 5쇄 발행 · **지은이** 장영진 · **펴낸이** 안미르, 안마노
진행·아트디렉션 문지숙 · **기획** 이지은 · **편집** 이한나 · **일러스트레이션** 최진영 · **디자인** 박민수
영업 이선화 · **커뮤니케이션** 김세영 · **제작** 세걸음 · **글꼴** SM3 태명조, SM3 세명조, Sabon

안그라픽스
주소 10881 경기도 파주시 회동길 125-15 · **전화** 031.955.7755 · **팩스** 031.955.7744
이메일 agbook@ag.co.kr · **웹사이트** www.agbook.co.kr · **등록번호** 제2-236(1975.7.7)

ISBN 978.89.7059.923.6 (03600)

어쩌다 디자인

장영진 지음

안그라픽스

어쩌다 디자인을 하고 있습니다.

처음 디자인을 공부하게 된 과정은 지금 생각해보면 참으로 어이없기도 하고, 철이 없기도 했다. 원래 영어교육을 전공했는데, 군대를 다녀와 복학하고 나니 다시 '공부'할 엄두가 나지 않았다. 또 새로운 걸 공부해보고 싶었다. 그래서 이중전공 제도를 활용했다. 처음에는 음악을 공부하고 싶었는데, 아쉽게도 우리 학교엔 음대가 없었다. 그 대안으로 선택한 것이 디자인이었다.

　　미술은 못했지만, 디자인은 조금 다르니 할 수 있지 않을까 싶었다. 그때까지만 해도 디자인이 얼마나 많은 고민과 공부가 필요한지 몰랐다. 알았다면 아마 시작하지 않았을 것이다. 오히려 아무것도 몰랐기 때문에 무모하게 시작할 수 있었다.

　　처음 디자인 수업을 들으러 갔을 때가 아직도 기억난다. 충격적이었다. 디자인에 대해 가지고 있던 모든 편견을 한꺼번에 부정당했다. 디자인 과정에 얼마나 많은 계산과 기획이 필요한지 처음으로 알게 되었다.

게다가 당연하게도 같이 수업을 듣는 대부분의 디자인과 학생들은 스케치를 잘하고 컴퓨터 툴도 능숙하게 다루었다. 부러웠고, 위기감도 들었다. 생각보다 너무나 큰 차이에 포기하고 싶기까지 했다. 나름대로 스케치 연습도 해보았지만 쉽지 않았다. 부족한 부분은 컴퓨터 툴을 다루는 것으로 극복하려 했다. 툴은 다행히 금방 배울 수 있었다. 하지만 디자인에 대한 이해 없이 기술만 있다면 결국 아무것도 나오지 않는다는 사실을 깨달았다. 할 수 있을까, 걱정이 들었다.

도서관에서 '디자인'이라는 글자가 들어가는 책이라면 뭐든 빌려 읽었다. 먼저 대체 디자인이 뭔지 알아야 했다. 어떤 책도 답을 주지는 않았지만, 조금씩 감이 왔다. 좋은 디자인을 보면서 디자인 감각을 키우려 노력했고, 디자인의 역사를 공부하면서 디자인에 대한 기존의 편견을 줄여나갔다.

어느새 조금씩 나도 모르게 실력이 나아졌다. 애초에 좋은 디자인을 익히는 데에는 정해진 방법이 없다는 것도 알게 되었다. 많은 시간과 노력을 들이는 것만이 답이었다. 사고방식도 바뀌었다. 처음 디자인을 공부했을 때는 좋은 아이디어로 승부하면 될 거라고 생각했다. 그런데 겪어보니 디자인은 아이디어보다 경험이 훨씬 더 중요한 분야였다. 아이디어를 내는 것보다 그 아이디어를 어떻게 구현할지를 고민해야 하는 논리적인 분야였다. 결국 경험에서 나오는 직관과 기술이 필수임을 깨달았다.

　　　무작정 읽었던 디자인 관련 서적들은 알게 모르게 도움이 되었다. 물론 디자인 작업은 언제나 상황과 대처 방식이 다르고, 때문에 어떤 책도 정답을 알려주진 않는다. 하지만 다양한 시각에서 디자인을 바라볼 수 있게 함으로써 자신만의 디자인론을, 어떤 사고의 틀 같은 것을 만들어주었다. 스스로의 관심에 초점을 두면서 나만의 디자인론을 만들어가게 해주었다.

이 책은 이처럼 어쩌다 디자이너가 된 한 사람이 프로젝트를
진행하는 과정에서 듣고 겪으며 느낀 점, 알게 된 점들을
담고 있다. 넋두리로 시작한 독백이 어느덧 모여 책이
된 것이 신기하기도 하고 재밌다. 여기 담긴 일화들은
누군가에게는 모르던 분야를 알게 해주는 실마리가 될 수도
있고, 소통에 문제를 겪던 서로를 이해하게 해주는 다리가
될 수도 있다. 당연하게도 이 안에 정답은 없다. 다만 어떤
디자이너가 디자인을 하면서 겪은 이야기들과 느낀 점들이
누군가에겐 공감이 되고, 다른 누군가에겐 참고가 되며,
또 어느 누군가에겐 논쟁할 거리가 된다면, 이 책의 존재
이유가 되지 않을까 한다.

예쁘게 디자인해주세요.

어느 제품 디자인 프로젝트의 첫 회의 때였다.
업체 측에 디자인 목표를 물어봤더니 "그냥 예쁘게
디자인해주세요."라고 요청을 했다. 그래서 제품을
구매할 소비자층을 물었다. 다시 아직 정해진 것이
없으니 최선을 다해 그냥 예쁘게 해주시면 된다는
답이 돌아왔다.

그렇다. 실제로 디자인 프로젝트를 하다 보면 상당히
많이 듣는 말 중 하나가 '예쁘게' 디자인해달라는
것이다. 이것은 디자이너에게 비용을 지불하는 근본적인
이유이기도 하다. '예쁜' 결과물을 얻는 것.

실제로 디자이너는 오랜 기간 동안 그리고 오늘날까지도
'예쁜' 무언가를 만드는 전문적인 직종으로 여겨졌고,
분명히 그 역할을 수행해왔다. 그리고 나부터도
디자인을 공부하기로 마음먹으면서 가장 먼저 떠올린

생각은 멋지고 예쁜 것들을 만들어내는 나 자신의
모습이었다. 그러나 디자인을 공부하고 또 해오면서
이러한 생각은 많이 무너지고 모호해지고 있다.
'예쁘다'는 게 무엇인가에 대한 고민을 하게 된 것이다.

우리 인간은 오랜 역사를 통해 '미'를 추구해왔다. '같은
값이면 다홍치마'라는 말이 있을 정도로, 미적인 특질을
가진다는 것은 그렇지 않은 것에 비해 더 높은 가치가
있는 것으로 여겨졌다. 이는 어떤 산업적 생산물이
미적인 형태를 갖출수록 더 잘 판매될 수 있음을
의미한다. 그리고 디자인은 오랫동안 산업적 생산물에
미적인 가치를 더하는 방향으로 발전했다. 자신도
모르게 효율성을 추구해온 것이다.

즉 디자인은 기업의 상업적인 이익을 높이고, 더 나아가
제품이 이루고자 하는 목표에 가장 효율적인 대안을

제시하는 방향으로 발전해왔다. 이는 디자인이 변해온
과정과도 일치한다. 디자인은 초기 단순히 미적인
형태를 추구하던 데에서 여러 가지 모습으로 분화했다.
예를 들어 어떤 디자인은 생산에 유리한 형태로 비용을
낮추고, 또 다른 디자인은 유행하는 감성에 맞추어
판매를 증진시킨다. 공공 디자인의 경우 다른 기능성이
떨어져도 많은 사람들이 쓰기에 편리한 방향으로
발전하는가 하면, 적정기술適正技術, Appropriate Technology을
응용한 디자인처럼 다른 상황에선 기능성이 떨어지지만
특수한 상황에서는 매우 효율적인 디자인도 있다.

따라서 단순히 '예쁜' 조형물을 만드는 것은 디자인의
작은 부분에 지나지 않으며, 디자인의 본질에도
부합하지 않는다. 소비자와 사용 환경, 경험, 맥락 등을
고려하지 않은 상태에서 '예쁜' 대상물을 만드는 것은
디자이너의 역할이 아니라고 생각한다.

또한 미적인 감상은 주관적이고 개인적이라는 문제도 있다. 누군가는 A 디자인을 가장 마음에 들어 할 수 있지만, 다른 누군가는 B 디자인을 더 좋아할 수 있다. 절대적인 '미' 자체가 모호한 것이다.

개인적으로도 충분히 '예쁘다'고 생각했던 디자인을 제시했는데 의외로 반응이 좋지 않았던 때도 있고, 큰 기대를 걸지 않았던 디자인이 더 좋은 반응을 얻은 적도 있다.

이렇듯 미적인 영역에서 시작하려고 하면 주관적인 판단 기준 때문에 디자인이 흔들리기 쉽다. 물론 더 큰 문제는 참여자 모두가 만족하는 미형을 찾는 과정에서 디자인의 본질인 '목표 달성에 최적화된 가장 효율적인 대안'을 제시하는 데 실패할 수 있다는 점이다. 예를 들어 어떤 산업용 제품을 디자인한다고 해보자.

산업용 제품은 우선 기능적이면서도 튼튼하고 안전해야
하는데, 이를 무시하고 외적인 미형만을 추구한다면
좋은 디자인이 나올 것을 기대하기 어렵다. 또한
디자인을 통해 생산된 제품이 오히려 큰 손해를 끼칠
수도 있다.

디자인은 주어진 여러 조건들을 목적에 맞게 재배치하고
재구성하여 가장 효율적인 구조로 만들어가는 과정이다.
미적인 형태는 인간이 아름다움을 좋아하는 본성에
근거해 언제나 고려되지만, 다른 더 중요한 목표들이
달성된 바탕에서 사용자들이 가장 좋아할 만한 형태를
찾는 것이 옳다. 모든 것에 선행해 '미'를 찾으려 해서는
안 된다는 말이다.

앞서 이야기한 프로젝트는 디자인을 막 시작한 초심자
때 맡았던 것인데, 최선을 다해 '무조건' 예쁘게

만들어달라는 데 아주 불타올랐었다. 지금 봐도 느낌이
괜찮다 싶은 그 디자인은 회의 때마다 호평을 들었고
프로젝트에 참여한 모두가 마음에 들어 했다.

그리고 그대로 제작에 들어갔는데 출시하고 나서 보니
소비자의 반응이 시원치 않았다. 제품이 최적으로
기능할 수 있는 디자인이 아니었고, 너무 고급스러운
재료를 사용해서 기획 의도에 비해 가격이 높아진 것이
가장 큰 문제였다. 미적인 요소만 신경 쓰다 보니 제작
가능성이나 비용 등에 대한 고려가 미뤄졌고, 그러면서
디자인에서 가장 중요한 '목표'를 잃어버리게 된 것이다.

이 뼈저린 경험 이후 디자인 회의에 참석하면 나는 가장
먼저 '아름다움'보다 '효율'을 이야기한다. 디자인의
목표는 잘 사용하기 위한 것이다. 잘 사용하기 위해서는
소비부터 폐기까지 수많은 과정에서 어떻게 목표를

달성할 것인지를 냉정하게 고민해야 한다. 이는
디자이너뿐 아니라 프로젝트를 의뢰하고 기획하는
입장에서도 중요하게 생각해야 하는 부분이다.
예쁜 디자인은 이 세상에 존재하는 사람의 수만큼 많다.
어떻게 예쁜 디자인인지가 중요하다.

제 눈의 안경이랍니다.

간단하게 해주세요.

디자인을 처음 배울 때만 해도 단순한 형태의
디자인을 보면 저 정도는 조금만 연습하면 금방 따라
할 수 있을 것 같았다. 하지만 복잡한 형태가 오히려
더 디자인하기 쉽다는 것을 깨닫는 데는 오랜 시간이
걸리지 않았다.

예를 들어 라디오보다 텔레비전을 디자인하는 것이
더 어렵다. 단순하게 생각하면 요소가 더 많은 라디오가
어려울 것 같지만, 실제로는 더 쉽다. 왜일까? 요소가
많을수록 오히려 개성을 표현하기가 쉽기 때문이다.

세상에는 수많은 라디오나 텔레비전이 있지만 새로
디자인을 하는 일은 결국 기존의 것, 나머지 것들과
색다른 무언가를 만들어내는 일이다. 이렇게 개성을
드러내기 위해서는 뭔가 다른 외형을 가지게 해야
한다. 이때 구조가 단순한 텔레비전과 같은 제품들은

달라 보이게 하기가 상대적으로 어렵다. 개성적으로
표현할 수 있을 만한 부분이라곤 커다란 화면 아래 살짝
보이는 스탠드나 화면 테두리인 베젤 정도가 전부이기
때문이다. 재료가 너무 부족한 것이다. 마치 면과 소금,
후추만으로 맛있는 파스타를 만들어야 하는 것과 같다.

반면 라디오처럼 버튼과 스피커, 안테나 등 요소가
많아지면 개성을 표현하기 쉬워진다. 예를 들어
동일한 외형 안에 버튼과 스피커를 다르게 배치하는
것만으로도 색다른 이미지를 얻을 수 있다. 역동적이고
개성적으로 보이고자 한다면 부품들을 일정한
간격으로 리듬감 있게 배치하거나 한두 가지 부품의
크기나 색채를 달리해 대비와 강조를 둠으로써
불규칙성을 부여할 수 있다. 반면 안정적이고 묵직한
느낌을 원한다면 요소들을 하단에 몰고 규칙적으로
배치함으로써 무게감 있어 보이게 할 수도 있다.

이처럼 디자인에서는 형태와 배치(레이아웃)라는
시각적 원리들을 활용하여 개성을 주는 경우가 많다.
구성 요소가 많은 경우에는 이 두 가지 원리를 모두
활용하여 다양하게 디자인해볼 수 있다. 반면 요소가
적은 경우는 '배치'를 활용하기 어려워 '형태'만을 통해
개성을 표현하는 노력이 필요해진다. 이것이 간결한
디자인이 더 어려운 이유 중 하나이다.

최근 디자인은 갈수록 비슷한 형태나 조형이
반복적으로 활용되는 경향이 있다. 기술이 발달함에
따라 과거에는 외부로 노출되어 있던 여러 가지
기능들이 내부로 숨는 경우가 늘어나고, 이에 따라
디자인도 갈수록 간결함을 추구하는 경향이 커졌기
때문이다. 이미 오래전부터 "형태는 기능을 따른다Form
follows function"거나 "적은 것이 좋다The less is the more"등
간결한 디자인으로 디자인 목표를 충족시켜야 한다는

움직임이 나타나고 있다. 이른바 미니멀리즘적인 사고가
디자인에 많이 반영되고 있는 것인데, 제품이나 그래픽,
건축, 차량에 이르기까지 다양한 분야에서 공통적으로
일어나고 있다.

이러한 간결함 속에서 디자인은 그 개성을 잃기가 쉽다.
스마트폰의 외형이나 웹사이트 그래픽, 각 제조사의
차량 디자인 등이 점점 더 유사해지면서 차별성이
사라지는 것도 이 때문이다. 개성을 드러내고자 해도
간결한 구조와 형태로 인해 활용할 수 있는 요소 자체가
줄어들고 있어서, 디자인을 할 때 활용할 조형 자체도
제한되기 때문이다.

그렇다면 이런 조류에서 디자이너는 어떻게 더 좋은
디자인을 추구할 수 있을까?

개인적인 답은, 더 많은 고민이다. 간결한 결과물이
소비자에게 호평을 얻는 경우에는 그 간결함 속에 많은
배려와 고민이 숨어 있다. 간결한 형태임에도 그 형상의
목적이 분명하고 작은 변화 속에 더 큰 가치가 내재되어
있을 때 사용자는 감동한다.

예를 들어 2011년 아사히카와旭川市 국제가구디자인
공모전에서 한국인 최초로 금잎상을 수상한 디자이너
정우진의 '반쪽의자'는 우리 시대가 추구하는 간결함이
어떤 것인지를 상징적으로 보여준다.

이 의자는 나무를 깔끔하게 잘라 만든 등받이와
좌판, 의자의 발 등이 전체적으로 절제된 아름다움을
보여준다는 점에서도 우수하지만, 좌판의 앞폭이 일반
의자의 절반밖에 안 된다는 것이 특히 인상적이다.
물론 이것이 아름다움을 위한 장치만은 아니다. 평소

인체공학에 관심이 많던 디자이너는 악기 연주자가
의자 바깥에 걸터앉는 자세에서 영감을 얻었다고 한다.
즉 앞쪽 절반을 잘라내는 것으로 척추에 무리가 가지
않는 자세를 유도할 수 있으리라고 생각한 것이다. 좁은
앞폭은 의자에 이런 실용성과 동시에 독특한 이질감과
공간적인 아름다움까지 부여한다. 형상의 목적을 생각한
결과, 간결하면서도 기존 의자와는 무척 색다르고
차별성 있는 의자를 만들어낸 것이다.

반쪽의자의 사례나 개인적인 경험으로 미루어보면,
간결한 디자인은 결국 매끈한 외형을 위한 삭제가
아니라 논리적이면서도 철학적인 사고를 통한 생략이
이루어졌을 때 비로소 완성된다. 간결함의 밑바탕에
어떤 논리와 철학이 깔려 있을 때 '단순함'을 넘어서는
'간결함'이 탄생한다. 표현의 저편에 더 깊은 고민이
요구된다고 할 수 있다.

즉 내면의 목소리에 더 집중하고 '기존의 것들과
다른' 무언가가 아닌 더 나다운 무언가를 추구할 때,
간결하면서도 개성이 드러나는 디자인이 만들어진다.

때때로 간단한 디자인을 해달라거나 복잡한 디자인이
아니니 적은 비용으로 빨리 해달라는 요청을 받을
때가 있다. 그러나 표현의 복잡성과 소요되는 노력이나
시간은 비례하지 않는다. 오히려 반비례하는 경우도
상당히 많다. 디자이너에게 섣불리 '간단함'을 말해서는
안 되는 이유이다.

표현이 간단할수록 머릿속은 복잡해집니다.

다 되면 좋잖아요.

이런, 저런, 요런 기능
넣어주세요.

어떤 액세서리 제품을 디자인할 때의 일이다.
해당 업체에서 제품에 적어도 세 가지 이상의 기능을
넣어달라고 요청했다. 물론 마케팅 측면에서 다양한
소비자를 유혹할 수 있기 때문이었다. 그렇게 되면
제품의 부피가 커지고 형태 또한 복잡해질 수밖에
없었는데, 해당 업체의 타깃 소비자층인 10-20대
여성이 좋아할 만한 물건은 아니게 될 터였다. 때문에
기능을 줄이고 외형을 간결하게 하는 편을 소비자들이
더 선호할 것이라고 조언했다. 소비자들이 늘 많은
기능을 원하는 건 아니라고 생각했기 때문이다.

대체로 소비자를 많이 신경 쓰는 기획자일수록
하나의 제품이나 서비스에 여러 가지 기능을 넣어
다양한 욕구를 충족시키려는 경향이 있다. 소비자
입장에서 같은 값으로 여러 가지 필요를 한꺼번에
해결하면 비용이 절약되는 셈이니 좋고, 또 기능이

많으면 더 많은 소비자를 만족시킬 수 있으리라고
여기기 때문이다.

하지만 과연 다양한 기능이 다양한 사용자를
만족시킬까? 서랍을 정리하는 장면을 상상해보자.
사무용품과 주방용품, 생활용품이 한데 수납되어 있는
한 칸짜리 서랍과, 각각이 용도에 따라 분류된
세 칸짜리 서랍이 있다고 하자. 사용자는 어떤 서랍에
더 만족할까? 아주 잘 정리되어 있다면 몰라도,
대부분은 후자에 정리하는 것을 더 선호할 터이다.
적어도 전자를 선택하려면 칸막이 같은 걸 사용해
기능을 분류해야 할 것이다.

익히 알려져 있듯이, 우리가 한꺼번에 인지하여 분류할
수 있는 정보의 양이나 수는 정해져 있다. 때문에
어떤 하나의 대상에 너무 많은 정보가 담기게 되면

이것을 받아들이는 사용자는 혼란을 느낀다. 커다란
서랍에 모든 것이 담겨 있을 때 무척 복잡하지 않은가.
지나치게 많은 기능은 오히려 특정 기능이 필요한
사람들을 복잡한 서랍 속에서 물건을 찾게 만든다.

이런 기획은 디자이너의 입장에서 꽤 난감하다.
디자인의 목표를 이루기 위한 최적의 대안을 찾기가
어려워지기 때문이다. 도저히 하나로 묶을 수 없는
기능들이 주어져 어떻게 디자인을 해도 어딘가
어색해 보이는 것이다. 한두 가지 '사족'만 없다면
더 완성도가 높아질 것 같다는 생각이 머릿속에서
떠나지 않기도 한다.

이런 아쉬움을 방지하기 위한 가장 좋은 방법은 기획안
수정을 제안하는 일이다. 좀 더 단순하고 명료한 기획이
더 좋은 디자인으로 연결되고, 더 큰 소비자의 호응을

얻을 수 있기 때문이다. 이는 디자인적 아쉬움 정도를
넘어, 디자이너로서 책임감을 가지고 용기를 낼 필요가
있기도 한 부분이다. 프로젝트 전반에 걸쳐 디자이너는
'가치'라는 주제를 이야기할 수 있는 몇 안 되는 중요한
직업이기 때문이다.

다른 직군이 주로 경제적인 지표, 통계적이고 정량적인
데이터를 통해 설득하는 것과 달리, 디자인은 '어떤
가치를 전달해 소비자에게 정서적인 감동을 줄 수
있을 것인가'를 이야기한다. 산업 현장에서 몇 안 되는,
이른바 '뜬구름 잡는 소리'를 해도 용인되는 분야인
것이다. 때문에 더 많은 기능으로 더 많은 소비자에게
소구하자는 기획에 대해 디자이너는 '더함으로써
오히려 잃을 수 있는 것들'을 알아보는 능력을 갖추고,
그것을 말할 수 있어야 한다. 물론 이때 충분한 근거를
통한 설득이 필수이다. 그리고 그 근거는 소비자에게

있다. 오늘날 대다수의 소비자들은 도구적인 기능
측면에서는 비교적 충족된 상태로, 그 이상의 다른
것들을 찾고 있다. 고무신을 구매할 때 근대 사회에서는
고무가 튼튼한지, 발을 보호하는지 등 도구로서의
기능을 따졌다면, 지금은 대부분의 브랜드에서 이러한
조건들은 비슷한 수준에서 충족되었다는 전제하에
색상이나 형태, 재질 등 다른 부수적인 가치를
고려한다. 어떤 브랜드인지, 어떤 감성을 표현하는지,
그래서 이 신발을 신으면 자신이 어떻게 보일지에 대한
것들 말이다. 소비자가 기능이 아닌 그 이상의 가치를
찾고 있는 것이다. 때문에 오늘날 많은 브랜드들은
각각이 추구하는 가치에 따라 제품을 기획하여
디자인하고 있다.

예를 들어 일본의 무인양품無印良品, MUJI이 추구하는
가치는 브랜드명이 보여주듯 최소의 가공과 절제미,

자연미 등이다. 그리고 이를 입증하듯 2009년 자사의
제품 디자인 공모전에서 어느 무던해 보이는 빨대
디자인에 금상을 주었다. 이 작품은 그저 갈대를 동일한
길이로 자른 뒤 포장한 것인데, 원시의 빨대가 짚이나
갈대 등을 대롱으로 활용하던 것에서 유래된 데 착안한
것이다. 무척 간단하고 단순한 방법으로 무인양품이
많은 비용과 노력을 들여 제시하는 브랜드의 '메시지'와
'가치'를 완벽하게 보여준 디자인이었다.

명품 가방, 고급 스포츠카들은 타 제품에 비해
기능적으로 더 뛰어나기도 하지만, 기능적인 가치
이상으로 애호되고 소비된다. 가지고 싶은 욕구를
자극하기 때문이다. 이 욕구를 어떻게 건드릴 것인가?
중요한 건 많은 기능이 일정 수준까지는 제품이나
서비스의 매력을 높이지만 지나치면 오히려 복잡해져
혼란을 가중시키고 매력을 떨어뜨린다는 점이다.

소비자가 진짜 원하는 것을 만들려면 그들에게 필요한
기능 이상으로, 그들이 원하는 가치를 찾는 것이
중요하다. 디자이너는 이 가치라는 요소를 연구하고
제시할 수 있어야 한다.

지나친 욕심은 제품을 바로 서게 만들지 못합니다.

이거랑 똑같이 만들어주세요.

"이거 괜찮아 보이는데, 그냥 이거랑 똑같이
만들어주세요."

디자이너로서 일정 수준 이상 자부심과 열정을 가지고
있다면, 아니 설령 그렇지 않더라도, 이런 요청은 무척
슬픈 일이다. 이것이 표절에 해당된다거나 복제하는
것이 기술적으로 어렵다는 등의 근본적인 문제들을
차치하더라도 여전히 문제가 많다.

맥락을 고려하지 않고 오로지 표현만을 복제한다는 것은
디자인의 본질에서 벗어나는 일로, 디자인을 목표에서
어긋나게 한다. 또한 디자이너의 독창성을 훼손하고
존재 가치를 끌어내리며 디자이너를 자괴감에 빠뜨린다.

디자이너는 사용자의 특성과 디자인 결과물 자체의
구조적이고 기능적인 효율성, 목표 등을 고려해

디자인을 기획하고 결정한다. 디자인은 단순히 시각적인
형태를 재구성하여 보기 좋게 만드는 것을 의미하지
않는다. 전반적인 맥락과 환경을 고려하여 디자인
목표에 맞는 비교적 가장 이상적이고 효율적인 방향을
찾아가는 것이다. 이는 어떤 디자인이 그 나름의
맥락에서는 좋은 디자인으로 여겨질 수 있지만,
다른 맥락에서는 그다지 효율적이지 않은 디자인이
될 수도 있음을 의미한다.

예를 들어 어떤 디자인의 목표가 아이가 활용하기 위한
제품이나 서비스라면, 여기에서 맥락은 아이의 생활
환경이 된다. 때문에 디자이너는 보통 첫 번째 과정으로
아이의 생활 환경을 자세히 관찰하고 이해하려는
노력에서부터 디자인을 시작한다. 아이의 무의식적인
행동이나 생활 모습에서 디자인 목표가 추구하는
가장 효율적인 대안을 찾는 것이다.

이때 만약 클라이언트가 특정 제품이나 서비스를
보여주면서 이를 복제해달라고 한다면 디자인 맥락에서
어긋날 수 있다. 예컨대 아이의 생활 환경이나 생활
모습은 성인의 것과 다르기에 성인에게 맞춘 디자인이
아이에게 효율적이지 않을 수 있는 것이다. 아이는
똑같은 형태라도 성인보다 손이 작아 물건을 쉽게 놓칠
수도 있고, 작은 물건을 쉽게 삼킬 수도 있다. 그런가
하면 성인에게 고급스러워 보이는 형태가 아이에게는
매력적으로 비춰지지 않고 관심을 끌지 못할 수 있다.

우리가 복제품에 대해 냉담한 태도를 취하는 것은
고의적으로 누군가의 노력에 편승하여 사적인 이익을
취하려 한다는 것 때문이기도 하지만, 그렇게까지 해서
만든 결과물 자체의 질이 대체로 나쁘기 때문이기도
하다. 어떤 대상의 감각적 표현이 좋다고 해서 맥락을
고려하지 않고 그것을 그대로 복제하는 것은 디자인의

목표에 어긋날 수 있게 된다. 그렇게 되면 그 표현이
같을지라도 전혀 다른 평가를 받게 될 수 있다.

맥락 이탈로 생긴 디자인의 질적 하락 외에 디자이너가
독창성을 손상당하는 것도 큰 문제다. 디자이너가
추구하는 창의란 '디자인의 목표에 부합하는, 가장
이상에 가까운 현실적 대안'을 제안하는 것이다.
이때 '현실적 대안'에서 단서가 되는 것은 디자이너의
경험과 제작 공정에 대한 이해이다. 이를 통해
현실적으로 어떤 문제가 생길지를 예견하고 이에
대비하는 것이다. 반면 '이상에 가까워지는' 방향을
이끄는 것은 디자이너의 영감과 감성이다. 자칫
현실적인 구현만을 강조해 색다른 제안을 하지 못하게
될 수 있는 디자인에 차별화된 생명력을 불어넣는 것이
바로 이 독창성이다.

미국의 제조업체 베스트메이드Best Made Company는
도끼를 만든다. 도끼라는 제품은 기본적으로 굉장히
기능 중심적이라서 차별화하기가 어렵다. 그럼에도
베스트메이드의 도끼는 독창적이다. 시중에서 쉽게
구할 수 있는, 멋보다는 저렴한 가격과 기능성만을
중시한 도끼 대신 이 업체의 도끼는 손잡이도 도끼날도
고급스럽고 멋스럽다. 손잡이 끝은 줄무늬, 물방울무늬
등 다양한 형태로 여러 색상이 칠해져 있는데,
폴 스미스Paul Smith를 연상시킬 정도로 감각적이다.

베스트메이드는 이 도끼를 미국 전역에 팔면서
기업을 일으켰고, 현재는 다양한 제품들을 제작한다.
미국은 대부분의 집에 차고가 있고 그 차고에는 으레
여러 용도로 활용되는 도끼가 비치되어 있는데,
베스트메이드는 일반적으로 기능적으로만 인식되어
누구도 큰 관심을 보이지 않았던 도끼라는 제품에

집중하여 자신만의 독창적인 색깔을 담았다. 미국이라는 시장 맥락 속에서 독창성을 발휘함으로써 성공적인 디자인을 만들어낸 좋은 사례다.

감성이나 영감에 대한 이해 없이 단순히 형태를 재생산하는 과정은 디자이너의 독창성을 키워주지 못하며, 디자인과 브랜드의 가치를 손상시킨다. 삼성전자의 경우 오랫동안 카피캣 혹은 패스트 폴로어Fast Follower라는 평가를 받으며 브랜드 이미지를 세계적인 수준으로 끌어올리는 데 한계를 겪었다. 삼성전자는 이를 극복하기 위해 압도적인 기술 혁신을 강조하는 동시에 기존의 많은 효자상품을 디자인 아이덴티티 통합이라는 명목으로 눈물을 머금고 폐기하는 등 엄청난 투자와 손실을 감내했다. 그 결과 이제는 '삼성전자의 디자인 DNA'라고 할 만한 어떤 이미지를 만들어가고 있는데, 여전히 많은 비용을

여기에 투자하고 있을 만큼 기업 전반적인 노력을
기울이고 있다.

즉 단기적으로는 복제를 통해 이익을 얻을 수 있을지도
모르나 장기적으로는 더 큰 투자를 거치지 않으면
독창성을 만들어내기가 어렵다. 그래서 개성을 가진
디자이너가 존중받는 것이고, 디자이너는 물론
클라이언트도 서로 노력하여 독창성을 갖추어야
하는 것이다.

창작 과정에서 흔히 일으키는 오류 하나는 기존의 것을
두고 막연히 어떻게 다르게 만들 것인가를 고민하는
일이다. 이는 자칫하면 오히려 기존의 것에서 벗어나지
못하는 딜레마에 빠지게 할 수 있다. 기존의 것을
참고하는 과정에서 남은 잔상이 차별화가 아닌 여러
사례의 편집, 즉 '짜깁기'로 유도하는 것이다. 때문에

많은 디자이너가 어떤 대상을 디자인할 때 되도록
관련된 기성 제품을 보지 않으려고 애쓴다. 기능이나
구조 등은 참고하되 그 역시 한계를 두지 않고,
감성적인 부분 등에서는 독창적이고자 하려는
노력이 필요하다.

시시각각 많은 것이 변하는 현대 사회에서는 창작이
이뤄진 순간 이미 과거의 유물이 되는 경우가 종종 있다.
때문에 참고하면서도 답습하지 않고 새로운 가치를
추구하고 부여하는 것이 중요하다. 이것은 디자인의
가치를 올려줄 뿐만 아니라 실질적으로 소비자에게
사랑받는 제품이나 서비스를 기획하도록 돕는다는
점에서 디자이너와 클라이언트 모두에게 이득이 된다.

또한 디자인 맥락이나 독창성과 같은 개념들은 자칫
감성적이고 이상적인 요소로 오해받을 수 있지만,

실제로는 베스트메이드의 사례처럼 엄청난 힘을
발휘한다. 디자이너가 소비자 감성이나 철학에 집중하는
것은 이처럼 현실적인 이윤 창출의 관점에서도
중요하다.

똑같은 옷을 입는다고 '내'가 '너'가 되진 않습니다.

새롭지만 친숙하게요.

디자인 과정에서 어렵다고 느끼는 것 중 하나는 어떤
디자인을 가지고 가면 '너무 앞서 나간다'고 하고, 또
어떤 디자인을 가지고 가면 '평범하다'고 하는 것이었다.
그래서 어떨 때는 내 혁신성을 몰라주는 클라이언트가
답답하기도 하고, 이랬다가 저랬다가 하는 데 불만이
생기기도 했다.

하지만 어떤 디자인을 원하는지 듣다 보니, 둘 사이의
중간점, '새로운 듯 평범한' 혹은 '평범함 속의 새로운'
느낌을 찾고 있다는 걸 알게 되었다. 이런 일이 한두
번이라면 특이한 경우라고 생각하겠지만, 여러 번
반복되는 걸 보면 아마도 디자인에 대한 이러한 요구는
뭔가 자연스러운 일인 것 같다. 그렇다면 왜 디자인은
이렇듯 상반된 두 가지 필요조건을 동시에 충족하도록
요구받는 것일까? 단순히 클라이언트가 까다롭거나
디자이너의 혁신적인 디자인을 못 알아보기 때문일까?

일단 디자인은 기본적으로 새로움을 추구한다. 디자인을
하는 이유가 사람들에게 소비되고 사용되는 데 있고,
그러기 위해서는 관심을 끌 수 있어야 하기 때문이다.
그리고 관심을 끌기 위해서는 익숙하지 않은, 어딘가
새로운 느낌이 들수록 유리해진다.

심리학에서는 이를 '신규성 효과Novelty Effect'로
설명하는데, 이는 인간의 뇌가 굉장히 경제적으로
활동하기 때문에 일어나는 현상이다. 우리의 눈이
어떤 자극에 익숙해지면 뇌는 불필요한 정보를
받아들임에 따라 발생하는 낭비를 줄이기 위해
이 자극을 무시하기 시작한다.

뇌의 이러한 필터링 활동을 극복하고 대상물을
인식시키기 위해서는 기존의 것과는 다른 새로움이
더해질 필요가 생겨난다. 특히 오늘날 사회는

'도구로서의 기능성'만을 생각하기에는 너무 많은
기능들이 충족된 상태이다. 이전 시대에 고무신을
구입하는 행위가 실제로 발을 보호하는 기능을 구매하는
것이었다면, 오늘날 운동화를 구입하는 행위는
나 자신의 정체성이나 가치를 드러내는, 이전 사회보다
복합적인 기능을 수행한다. 기능 충족을 넘어서 새롭고
개성 있는 디자인이 관심을 끌 수밖에 없는 것이다.

게다가 시대의 흐름에 따른 기술 발전은 기존의 미형을
부정적으로 인식시키기도 한다. 한때의 첨단 기술도
시간이 지나면 흔하고 익숙한 기술이 되고, 조금 더
지나면 낡은 것으로 여겨진다. 이 과정에서 '좋은
디자인'은 멈춰 있지 않게 된다. 과거의 디자인이
계속 아름답다고 인정받는 경우도 많지 않다. 때문에
디자이너들은 주변이나 클라이언트, 심지어 자기
자신으로부터 '새로운 것'을 만들어낼 것을 요구받는다.

그러면서 '창의적'이어야 하고, 그럴 것이라고 기대된다.
이런 인식은 디자이너라는 직업에 창의적인 성향을 가진
사람들이 많이 뛰어들도록 유도하며, 디자인 훈련과
교육도 창의성을 꾸준히 강조한다.

그럼에도 불구하고 디자인은 새로움만을 추구해서는
안 된다. 디자인은 사용을 목표로 하기 때문이다.
'새로움'이 소비자의 관심을 유도하는 과정에서는
일단 유리하게 작용하지만, 잘 사용되려면 새롭기만
해서는 안 된다.

디자인의 '사용'이라는 측면에서는 새로움의 대척점에
있는 '친숙함'이 중요하게 작용한다. 이것 역시 우리의
뇌가 경제적으로 작동하기 때문이다. 이렇게 정보를
효율적으로 받아들이기 위한 많은 장치 가운데
'고정관념'이 있다.

흔히 '고정관념'이라고 하면 부정적으로 받아들이는 경향이 있다. 하지만 고정관념은 기본적으로는 우리의 삶에 도움을 주는 중요한 기능이다. 주어진 상황에 대해 기존의 지식을 활용해 빠른 판단을 내려 인지적인 부담을 줄이고 상황에 더 쉽게 대처할 수 있도록 해주기 때문이다. 단지 심할 경우 섣부른 편견으로 이어질 수 있어 문제가 될 뿐이다.

이 고정관념은 우리가 새로운 제품이나 서비스의 사용 방법을 판단하는 과정에서도 도움을 준다. 대상의 구조, 형태, 인터페이스부터 브랜드나 가격 등의 정보가 제품이나 서비스를 활용하는 과정에서 그것을 어떻게 사용할지 인식하는 단서가 되는 것이다. 예를 들면 주전자나 라이터는 일반적으로 동일한 구조로 만들어지는데, 이를 토대로 처음 보는 제품이라도 쉽게 사용 방법을 판단할 수 있다. 스마트폰의 경우 운영

체제가 '안드로이드'냐 '애플'이냐에 따라 사용 방법의
단서를 주기도 한다. 저렴한 제품일수록 단순한 버튼
조작으로 사용 방식이 한정되는 반면, 값비싼 제품의
경우 소프트 터치 스위치나 행동 인식 등으로 다양한
조작 방식이 시도되기도 한다.

우리는 이렇게 새로운 제품이나 방식을 사용할 때
과거의 경험을 통해 가지고 있는 지식을 응용한다.
적당한 친숙함을 부여한다는 건 사용자의 혼란을 줄이고
잘 사용되게 하기 위한 목표를 충족시키기 위해서이다.

결국 일반적인 경우 디자인은 두 마리 토끼를
다 잡아야 한다. 새로움과 친숙함, 서로 상반된
것처럼 보이는 이 두 가지 사이의 균형을 맞추는 것이
중요하다는 말이다. 대다수의 사람들이 편리하게
사용하기를 바라는 제품은 혁신적이기만 해서는

안 된다. 반대로 무난하기만 한 디자인은 개성과 가치를
잃어버린다. 따라서 '적당한 새로움'이 디자이너가
추구해야 하는 중요한 덕목이 된다. 그렇다면 어떻게
새로움을 추구해야 할까?

경험을 통해 보면 자신의 색깔을 더 분명하게 찾는 것이
가장 좋은 방법 같다. 나와 '비슷한' 사람은 많지만 모든
경우의 수를 따져보면 결국 어디에도 나와 '똑같은'
사람은 없다. 때문에 '나'에 대한 공부를 깊이 하는 것은
차별성을 찾는 중요한 단서가 될 수 있다. 기존의 것에
나의 색깔과 개성을 입힘으로써 '친숙하면서도 확연히
다른' 적당한 새로움에 가까워질 수 있기 때문이다.

이렇게 쓰고 있지만, 사실 이 주제는 디자이너들에겐
평생 숙제나 다름없다. '이 정도면 되었다' 싶을지라도
클라이언트가 고개를 젓는 경우도 많다. 거의

이 세상에 존재하는 사람 수만큼이나 새로움과 친숙함에
대한 기준은 다르기 때문이다. 클라이언트가 심술궂거나
까다로워서 그런 것만이 아니라 무언가 그런 디자인을
원하는 이유가 있다는 것을 생각해야 한다.

이 생각에 더해 새로움과 친숙함 사이의 적절한 지점을
찾고자 스스로를 관찰하다 보면 적어도 억울하거나
답답한 마음은 가라앉힐 수 있을 것이다. 그리고
그 과정에서 지속적으로 쓸 수 있는 나만의 무기, 즉
차별성이 있는 개성이란 실마리를 얻을 수 있을 것이다.

결국 둘 다 잡아야 하는 거, 맞습니다.

이 느낌이 아닌데요.

디자인 과정에서 디자이너는 타 부서와 많은 대화를 나눈다. 그 과정에서 종종 듣는 것이 "아…… 저희와는 다른 이미지를 생각하고 계셨군요."라는 말이다. 대화가 부족할수록 이 문제가 많이 발생하며, 대화를 많이 나눌수록 소통의 벽이 조금씩 낮아지고 비슷한 그림을 그릴 수 있게 된다.

그럼에도 때로 디자인 결과물이 서로의 상상과 완전히 다른 경우가 있다. 분명 같은 언어로 이야기했는데 아예 다른 언어로 이야기했나 싶을 정도로 다른 생각을 하고 있던 경우도 있다. 왜 이런 일이 발생하는 걸까?

우리는 어떤 대화를 할 때, 머릿속에서 그와 관련된 이미지를 상상한다. 그런데 똑같은 말을 듣더라도 상상하는 이미지는 사람마다 다르다. 살면서 경험한 것이 다르기 때문이다.

예를 들어 '첨단'이라는 단어만 해도, 시간적인 의미를
내포하고 있어 떠올리는 이미지가 다를 수밖에 없다.
발화 시점에서 독보적으로 앞선 무언가에 대해 우리는
'첨단尖端'이라는 말을 사용한다. 그런데 누군가에게는
날이 선 채로 높이 솟은 63빌딩이 첨단적인 느낌일 수
있는 반면, 다른 누군가에게는 곡선적으로 낮게 퍼진
'동대문 디자인 플라자'가 첨단적일 수 있다. 서로의
경험치가 다르기 때문이다. 이 두 사람이 '첨단적인'
느낌이 드는 디자인에 대한 회의를 하고 헤어졌다면
다음 회의에서 당혹스러운 일이 일어날 수 있다. 서로
전혀 다른 이미지를 생각했기 때문이다.

이는 '첨단'이 특별한 단어라서 발생하는 문제가 아니다.
디자이너는 업무 특성상 주관적인 감성을 표현하는
단어를 사용하여 소통할 때가 많은데, 이 때문에 비슷한
일은 얼마든지 발생한다. 어떤 경우에는 '귀여운'

느낌의 디자인을, 또 다른 경우에는 '도회적이고
이지적인' 느낌의 디자인을 요구받을 수도 있다.
어느 정도 공통적으로 인식되는 부분들이 있기는
하지만 세부적으로는 느낌이 상당히 달라질 수 있다.
누군가는 불독을 무서워하지만, 누군가는 귀여워할
수도 있지 않은가.

디자인 회의는 말로 시작되지만 결국은 대부분 감각적인
표현물로 정리된다. 문제는 시작점인 '말'을 이미지로
전환하는 과정이 클라이언트와 디자이너 사이, 디자이너
클라이언트 사이, 심지어 디자이너 사이에도 주관적으로
해석될 만큼 모호하다는 것이다. 심지어는 실제로 기획
담당자와 제대로 의사소통이 되고 있다고 생각했는데,
상당히 진행된 뒤에 기획 담당자조차 방향을 잘못
이해한 상태로 소통을 이어왔음을 깨달은 적도 있다.
결국 프로젝트 중간에 긴급회의를 소집해 오해를

줄이고 방향을 다시 설정하여 해결할 수 있었다. 이처럼
디자인과 말의 거리는 때로 상당히 멀다.

그렇다면 이러한 문제는 어떻게 해결해야 할까? 잘트먼
은유추출 기법Zaltman Metaphor Elicitation Technique은 이러한
소통의 문제가 어디서 시작되는지를 보여준다.
이 기법은 특정 제품이나 서비스에 대해 어떻게
생각하고 있는지를 언어가 아닌 시각적인 이미지로
설명하게 하는 것이다. 감각적으로 느끼는 제품이나
서비스에 대한 인상을 언어로 표현할 때 한계가 있기
때문이다. 언어와 이미지가 가진 기호로서의 차이를
인식하고 이를 좁히려는 노력이 필요한 것이다.

이를 토대로 생각해보면 관념적인 표현보다 이미지에
가까운 단어로 소통할수록 오해를 줄일 수 있다. 예를
들어 '유기적'이라는 디자인 목표는 사람마다 이해할 수

있는 범위가 굉장히 넓다. 이를 보다 이미지에 가깝게 '곡선적인'이나 '연속적인' '자연적인' 등과 같이 쪼갤 수 있는데, 이들 중 목표에 가까운 표현을 제시함으로써 더 분명한 소통을 할 수 있다. 물론 이보다 이미지 자체나 사례 등을 보여주면서 소통하면 격차를 더 좁힐 수 있다.

이는 결국 디자이너에게 언어적인 이해도가 높다는 것이 좋은 무기가 될 수 있음을 의미한다. 기획에 대해 분명하게 이해하고, 표현이 모자란 부분은 더 분명한 소통을 통해 채울 수 있기 때문이다. 그런 한편 디자이너에게 왜 스케치 능력이 중요한지를 시사하는 부분이기도 하다.

흔히 디지털 기술과 컴퓨터를 활용한 설계 도구들이 발달하면서 '손 스케치' 능력은 그 필요도나 중요도가 떨어진 것으로 오해되곤 한다. 하지만 소통 과정에서

가장 빠르고 정확하게 활용할 수 있는 방법이라는
점에서 결코 그렇지 않다. 앞서 이미지에 가까운
언어적 표현을 이야기했지만, 사실 가장 이미지에
가까운 소통 방법은 바로 스케치이기 때문이다.
스케치는 전체적인 인상을 잘 전달한다면 우선 최소의
목표를 달성할 수 있고, 세부적인 부분까지 표현한다면
어떤 상황에서도 강력하게 사용될 수 있는 도구가 된다.
어떤 언어적 표현이나 이미지 사례를 보여주는
것보다도 가장 명확하고 빠르게 디자인 결과물을
직접적으로 시뮬레이션할 수 있는 것이다. 아무리
기술이 발전한다고 해도 이 중요성이 좀처럼
낮아지지는 않는다.

좋은 디자이너는 디자인을 의뢰한 사람이 원하는
바를 잘 이끌어내어 그것을 최적의 구조와 표현으로
나타내는 사람이다. 클라이언트가 언어로 표현한

것은 물론이고 클라이언트 스스로도 인지하지 못하는
무의식적인 니즈들을 잡아내야 한다. 그럼으로써
클라이언트도 예측하지 못했던, 그렇지만 실제로는
가장 필요하고 만족스러운 결과물을 제시한다면 최고의
디자이너라고 할 수 있을 것이다.

반면 아무리 좋은 표현 기술과 재능을 가지고 있더라도
클라이언트의 메시지를 받아들이지 못하거나 불분명한
메시지를 바로잡지 않고 디자인을 시작하면 결국
그 프로젝트는 좌충우돌하게 된다. 이 경우 군더더기를
만들어 결과물이 복잡해지거나, 디자인이 중심을 잡지
못하고 계속 바뀌면서 시간을 낭비하게 되고 질적으로
낮은 결과물이 도출될 수 있다. 이것이 디자인이 충분한
소통이 이뤄진 뒤 시작되어야 하는 이유이다.

방아쇠는 아무리 잘 당겨도 겨냥을 잘못하면 안 맞습니다.

디자인하면 비싸지지 않나요.

일반적으로 '디자인' 제품이라고 하면 가격이 왠지 비쌀
것 같다고 생각된다. 디자인을 공부하기 전에는 나 역시
디자인이라고 하면 왠지 고급 제품에 들어가는 부가적인
요소라고 생각했다. 뭔가 디자인에 신경 쓴 듯한
제품들을 대체로 더 비싸게 구매했기 때문일 것이다.
그런데 실제로 디자인을 접하면서 오히려 디자인이
비용을 줄여줄 수 있음을 깨달았다.

엔초 마리Enzo Mari가 1971년에 디자인한 '박스 의자'는
기존 의자보다 훨씬 경제적인 형태로 디자인되었다.
이 의자는 플라스틱 재질의 등받이와 좌판 그리고
동일한 구경의 봉 여섯 개로 구성되어 있다. 우선
사각의 판 형태인 등받이와 받침에는 규칙적이고
반복적으로 구멍들이 뚫려 있다. 이 구멍은 의자를
생산하는 데 필요한 재료를 절약함과 동시에 제품의
무게를 줄여주는 역할을 한다. 제품이 가벼워진다는

것은 물류와 유통 등의 과정에서 소요되는 비용이
줄어든다는 걸 의미한다. 또한 플라스틱의 경우 구멍
없이 꽉 채워진 형태보다 규칙적으로 구멍이 뚫려
있으면 제작 공정상 금형에서 떼어내기도 편해서 작업
능률이 높아진다. 여기에다 자연적으로 발생하는 수축
등의 문제를 막을 수 있어 불량률이 줄어들고,
내구성도 더 높아진다. 이 구멍이라는 작은 장치로
의자의 등받이와 받침을 경제적으로 만든 것이다.

다리와 등받이의 받침 역할을 하는 여섯 개의 봉
역시도 경제적이다. '봉'은 압출 방식으로 생산할 수
있어 가장 경제적으로 제조할 수 있는 산업적 형태 중
하나로, 원자재를 길게 뽑아내 원하는 길이만큼 잘라
만든다. 금형의 부피가 작아 투자비가 적게 들고, 필요한
만큼 잘라 쓸 수 있다. 또한 봉 여섯 개가 지름이 모두
같아 동일한 금형에서 제작이 가능하다. 마찬가지로

규격화라는 단순한 장치를 통해 비용을 줄인 것이다.
또 의자 밑판에는 빈 공간이 있는데, 이 공간은 등판과
봉들이 들어갈 수 있도록 설계되어 있다. 의자를
분리하면 등판과 봉을 밑판에 넣어 작은 부피로
포장할 수 있다. 포장 부피가 작으면 우선 포장 비용이
전체적으로 감소하고, 운송 과정에서 한 번에 많은 양을
운반할 수 있으며, 보관 시에도 좁은 공간에 더 많은
양을 보관할 수 있다. 제조 이후의 과정에서도 비용이
줄어드는 것이다.

즉 이 의자는 제조부터 포장, 유통에 이르기까지
전 과정에서 비용을 절감할 수 있도록 매우 효율적으로
디자인된 제품이다. 디자이너 엔초 마리는 평소
사회적인 문제에 관심이 많았는데, 환경에 대한 부담을
줄이면서도 빈곤 계층이 쉽게 살 수 있는 값싸고 튼튼한
의자를 기획했다고 한다. 그리고 이렇게 디자인된

의자는 지금까지 좋은 디자인의 사례로 꼽히며
소비되고 있다.

이렇듯 목표가 어떤 방향으로 설정되느냐에 따라
디자인은 오히려 비용을 크게 절감시킬 수도 있다.
그럼에도 디자인이 비싸다는 인식이 형성된 것은
오랫동안 디자인이 '장식적 디자인' 위주였던 이유가
크다. 즉 디자인이 값비싼 제품을 장식하고, 이 제품은
'디자인된' 것이라 비싸다는 식으로 가격에 대한
일종의 면죄부 역할을 하는 경우가 많았다. 그리고
이런 일이 반복되면서 디자인은 더 비싸게 팔아 더 큰
이윤을 남기기 위한 수단으로 인식되었던 것이다.

어떤 사치스럽고 장식적인 디자인이라도 디자인의
목표는 활용되기 위함에 있다. 어떤 장식을 부가하는 것
또한 소비자의 요구에 따라 이루어지는 것이 원칙이다.

특정한 장식을 붙임으로써 생기는 부가적인 가치는
사용자의 기호에 부합하는 것이기 때문이다. 단지
디자인을 통해 더 많은 수익을 내려고 한다거나 그 가치
이상의 가격을 매기는 것은 잘못이다.

이러한 잘못이 반복되면서 디자인은 장식적인 수단으로
활용되고, 본질적인 것이라기보다는 부가적인 것으로
여겨지게 되었다. 때문에 '디자인'이 부수적인 비용으로
인식되기에 이르렀다. 그러나 목적에 맞게 활용된
디자인은 제품이나 서비스를 효율적으로 개선한다.
디자인은 최대한 경제적으로 구성하는 것이 기본이며,
오히려 이익으로 작용할 가능성이 높은 것이 정상이다.

이렇게 성공적으로 기획된 디자인은 프로젝트에 가장
실질적이고 직접적인 이익이 된다. 디자인을 통해
비용을 절감하면서도 원래 의도에 부합하거나 더 좋은

결과를 얻는다면 디자인을 의뢰한 입장에서는 반갑지
않을 수 없다. 또한 이는 디자이너에게도 이익을 준다.
우선 본인이 보람과 만족감, 지적 쾌감 등의 정신적
보상을 느낄 수 있으며, 디자이너의 가치와 신뢰도를
높여 새로운 일을 할 수 있는 원동력이 되는 것이다.

디자인의 목표나 디자인 의뢰자, 디자인 제공자 모두의
이익을 따져봤을 때 디자이너는 항상 경제적이고자
노력해야 한다. 물론 이는 실제 금전적인 부분만을
이야기하는 것은 아니다. 디자인의 목적에 맞춰
생각하면서, 자신의 디자인으로 투자되는 비용과
그를 통해 얻을 수 있는 부가가치를 끊임없이 비교해야
한다. 이 같은 치열한 고민 끝에 얻은 결과물이어야
'디자인 때문에 가격이 높아졌다'가 아니라 '이렇게
세심하게 고려되었으니 이 정도 가격은 당연하다'라고
말할 수 있을 것이다.

물론 시장에서 디자인을 평가하는 기준은 소비자
개인에 따라 다양하다. 또한 가격은 객관적으로
판단하기에 어려운 주관적인 요소이기도 하다.
그러나 적어도 구조나 마감 등을 기획하고 결정을
내리는 과정에서 경제성과 부가가치를 끌어올리려는
고민과 노력은 어떻게든 나타나기 마련이다. 그리고
이를 통해 디자이너와 클라이언트는 공생할 수 있다.

좋은 디자인은 경제적입니다.

근데 어떻게 만들죠.

예전에 친분이 있는 업체 대표님께서 다른 디자인
업체에서 디자인 결과물을 받았는데 한번 봐달라고
하신 적이 있다. 다소 규모가 있고 특수 분야에 관계된
프로젝트라 해당 분야에 개발 경험이 있는 업체에
의뢰한 것이었다.

한데 디자인 이미지도 마음에 들지 않는 데다,
완성된 디자인 설계를 가지고 공장에 갔더니 구조가
잘못되었다는 지적을 받았다고 했다. 해당 설계로
진행하려면 당초 예상보다 2배 정도 비용이 더 든다는
말이었다. 무슨 일인지 궁금해 시제품을 보러 갔다.

처음 봤을 때부터 심상치가 않았다. 제품 개발
히스토리를 어느 정도 전해 들었던 터라 예상되는
구조나 디자인이 있었는데, 예상과 동떨어진 투박한
이미지에 왜 추가되었는지 이해가 되지 않는 구조가

많이 보였다. 금형으로 찍기 어려운 '언더컷'이나
낭비되는 공간인 '데드 스페이스'가 많은 등,
전체적으로 문제가 많았던 것이다. 공장에서 내준
견적이 신기할 정도였다. 결국 이 업체는 제품 제조를
포기했다. 투자 비용이 너무 커진 데 비해 예상 수익은
크지 않았기 때문이다. 잘못된 디자인 설계가 사업
실패를 이끈 것이다.

실제로 디자인이 제작 단계에서 문제를 일으키는
경우는 많다. 아니, 거의 모든 디자인은 제작 단계에서
크건 작건 문제를 만난다. 독창성과 창의성을 요구하는
디자인의 특성상 항상 새로운 도전에 직면하고 그것을
해결하는 과정에서 어려움을 겪기 때문이다.

그러나 이러한 현실이 모든 상황에서 디자이너에게
면죄부를 주는 것은 아니다. 디자이너는 독창성을

가지려고 노력하는 만큼 현실적이려고도 노력해야
한다. 적어도 대략이나마 실제 제작 시 어떤 공정으로
이루어질지를 알고 있어야 한다.

개성 넘치는 디자인은 물론 타인에게 영감을 준다는
예술적인 가치를 가질 수 있다. 하지만 일반적으로
디자이너에게 요구되는 작업은 실제로 구현이 가능해야
하며, 많은 사람들에게 소비되고 사용되기 위한 것임을
염두에 두어야 한다. 이런 경우에 현실성이 떨어지는
디자인은 바람직하지 않다. 자칫 디자인을 의뢰한 쪽뿐
아니라 디자이너 개인에게도 해가 될 수 있기 때문이다.
적어도 어떤 미래에라도 가능할 법한 최소한의
개연성은 지녀야 한다. 그리고 이러한 개연성을 갖추지
못했다고 판단된다면 구현하는 것을 미루어야 한다.

특히 최근 국내외에서 '크라우드 펀딩'이 많이
이루어지면서 이런 문제가 부각되고 있다. 크라우드
펀딩은 대중에게 자신의 프로젝트를 제안하고 선투자를
받아 후생산하는 방식으로, 제품, 서비스, 영화 등
다양한 분야에서 활용되고 있다. 디자이너 역시 이러한
흐름에 발맞춰 저장해두었던 자신의 작품을 평가받고,
투자를 유치해 현실화시키는 경우가 늘고 있다.

문제는 크라우드 펀딩으로 제작된 프로젝트가 성공
사례만큼이나 실패 사례도 수없이 많다는 점이다.
애초에 대중의 관심을 끌지 못해 투자 유치에 실패하는
경우는 문제가 되지 않는다. 하지만 투자 유치에
성공했으나 구현에 실패한 사례도 많다. 여기에는
다양한 이유와 문제가 있지만, 그중에는 디자인도
기능도 훌륭해서 투자를 유치했는데, 여러 이유로
실제 제작하기가 어려운 치명적인 문제를 안고 있던

경우도 많다. 디자인 과정에 몰입하다 보니 현실적으로
실현 가능한지를 세밀하게 고려하지 못한 탓이다.

프로젝트가 중간에 좌초되면 그것을 진행한
주체가 가장 큰 타격을 입는다. 제품이든 서비스든
구현하는 과정은 생각보다 많은 비용이 소요되는데,
투자자들에게 보상하는 단계에서 대체로 투자받은
액수보다 큰 비용이 지불되기 때문이다. 이 과정에서
디자인을 구현하여 투자자들에게 약속한 보상을
지불하고 남은 제품을 판매하는 등의 상업적인 활동이
이루어진다면 문제가 되지 않는다. 하지만 구현에
실패한다면 그 투자 비용은 고스란히 프로젝트 주체의
부담으로 돌아온다. 즉 현실성이 결여된 '그럴듯한'
디자인은 프로젝트 진행을 유도하지만, 실현되지 않을
경우 투자된 비용을 매몰한다는 부분에서 '별로인'
디자인보다 무섭다. 이것이 디자이너가 주의 깊게

현실성을 생각하고 자신의 디자인에 책임감을 가져야
하는 이유이다.

디자이너 개인의 발상이 제아무리 뛰어나도 현실화되는
과정을 치밀하게 계획하지 않으면 그 뛰어난 발상은
손상될 수 있다. 디자인은 어디까지나 영감에서 끝나는
것이 아닌, 논리적인 기획과 설계임을 명심해야 한다.
그리고 이것을 채워주는 것은 기존의 다양한 사례에
대한 직간접적인 '경험'이다. 스스로도 다양한 경험을
하도록 적극적으로 움직임과 동시에, 매일매일 사례들을
수집하면서 배우고 익히는 자세가 필요하다.

디자이너는 현실주의자이기보다는 이상주의자인
경우가 많다. 디자인을 통해 세상을 바꾸고 싶어
이 분야에 뛰어들기 때문이다. 이러한 의도는 당연히
중요하고 가치 있다. 무엇보다 디자인이라는 어려운

분야에 매달리도록 하는 강력한 동기부여가 되어준다는
점에서 간직해야 할 부분이다. 그러나 동시에 기존의
많은 디자인이 어떤 고려와 이유에서 발생되었는지를
공부하고 생각하는 현실적인 자세도 그 이상으로
중요하다.

이상을 추구하되 현실의 범주를 확실히 이해함으로써
디자이너는 더 이상 엔지니어의 앙숙이나 천덕꾸러기가
아닌 더 효율적인 해결책을 제안하는 아군이 될 수 있다.

완벽한 디자인은 완성된 디자인입니다.

E 안 괜찮네요.

보통 디자이너는 디자인을 보여줄 때 몇 가지 시안을
제시한다. 클라이언트나 유관 부서와의 소통 문제가
생길 수 있기 때문에, 시안의 수를 점차 줄여가면서
하나의 결과물로 수렴하는 것이다. 이때 보여주는 모든
시안들은 각각 나름의 콘셉트와 의도를 갖고 있다.
하지만 디자이너가 특히 마음속에 둔 시안이 정해져
있는 경우가 대부분인데, 이는 보통 'A안'으로
제시되곤 한다.

그런데 이따금 디자이너 본인도 넣어둔 줄 몰랐던
시안이나 작은 스케치 같은 것들이 느닷없이 주목을
받는 경우가 있다. 사실 이따금이 아니라 비일비재하다.
디자이너에게는 청천벽력과도 같은 일이다. 전혀
생각지도 못했던, 있는 줄도 깜빡하고 있던 안이라니!
이때 디자이너는 고민하게 된다. 마음속으로
점찍어둔 A안의 타당성을 주장할 것인가, 결과물의

방향을 뒤집을 것인가. 둘 중 어느 쪽이 더 옳으냐고
물어본다면 글쎄, 정답은 없는 것 같다.

어떤 디자이너는 A라는 시안에 공을 들이고 내심
만족하고 있던 상황에서 어딘가 부족해 보이는 시안을
고르는 결정자의 '안목'을 마음속으로 원망할지도
모른다. 그러나 결정자의 안목과 디자이너의 안목 중
어느 것이 절대적으로 '맞다'고 단정할 수는 없다.
어떤 안이 더 목표에 가까운지는 보다 객관적인
시각으로 보아야 알 수 있기 때문이다.

이러한 상황에 처한 디자이너는 침착하고 냉정한
시각으로 상황을 판단해야 한다. 가장 먼저 판단해야
할 것은 A안이 개인적인 기호에 의해 선택된 것인지
혹은 객관적인 시각에서도 우수한 것인지 여부이다.
디자이너를 포함한 창작자들은 작업 과정에 지나치게

심취하다 보면 창작물에 대한 애정이 깊어져 주관적으로
판단하게 되는 경우가 많다. 때문에 자신의 판단이 정말
객관적인지는 주변에 물어보거나 머리를 조금 식힌 뒤
다시 생각해보는 일이 필요하다.

디자이너가 지나치게 자신의 안목을 믿고 개인적
기호에 집착하게 되면 그 결과물이 논란의 중심에
서게 되는 경우가 생긴다. 좋은 디자인으로 소비자들의
호평을 받곤 하는 애플의 새로운 맥프로가 그랬다.
애플의 경우 자사 제품들에 전반적으로 제작상 존재할
수밖에 없는 작은 면의 분할이나 선조차도 거부하는
'심리스Seamless' 디자인 철학을 강조해왔는데, 여기에도
이러한 가치가 반영된 것으로 보인다.

맥프로의 생김새는 시장에서 흔하지 않은 것이다.
이 도발적인 형태로 미루어 볼 때 경영이나 개발

부서보다는 디자인 부서의 목소리가 많이 반영되었을 확률이 높다. 그러나 이 제품은 출시되었을 때 인터넷상에서 쓰레기통이나 새집 등으로 패러디되며 디자인에 대한 조롱을 받기까지 했으며, 충성도 높기로 유명한 애플의 마니아층조차 구매를 망설이는 제품이 되었다. 외적인 목소리보다 내부적인 판단에 힘을 싣는 애플의 디자인 철학과 뚝심에 존경심이 일어나면서도, 디자인 부서가 조금 지나치게 심취하지 않았나 하는 생각이 들지 않을 수 없다.

디자이너의 철학이나 안목은 가치 있는 것이지만, 모든 경우에 최적의 안으로 발전되는 것은 아니다. 클라이언트 측의 강한 주장에 따라 디자인이 바뀌면서 안타까워했는데, 나중에 보니 그 선택이 더 적절했던 일도 많다. 특히 점점 더 디자인의 중요성이 강조되고 디자인이 프로젝트에서 중요한 역할을 하게 되면서,

디자이너가 객관적이고 냉정한 자세를 유지해야 할
필요도 높아지고 있다. 디자이너 자신의 주관에 대한
믿음이 자칫 프로젝트 전체를 망칠 수 있는 가능성이
더 커지기 때문이다.

디자이너가 객관적인 조건들을 충분히 고려해보아도
본인이 제시한 시안이 최적의 안이라고 판단된다면,
그다음에는 클라이언트가 선택지 외의 안을 고른
이유를 고민해보아야 한다. 그것이 클라이언트 개인
또는 집단의 기호나 주관적 경험 등에 따른 것은
아닌지 의심해봐야 한다는 말이다. 예를 들어 그
시안을 고른 근거나 이유를 물어봤을 때 클라이언트가
그저 개인적 취향으로 마음에 든다거나 느낌이 좋은
것 같다고 한다면, 그 취향이나 느낌이 목표 소비자나
사용자에게도 동일하게 작용할 것인지 따져봐야 한다.

몇 년 전 어떤 단체의 브랜드 아이덴티티 디자인 작업에 참여했던 적이 있다. 그 당시 약 서너 차례 디자인 회의가 이루어졌는데, 그때까지 한 번도 참석하지 않았던 해당 단체의 최고위 관계자분이 갑자기 등장해 '빨간색'이 느낌이 좋다고 했다. 그 전까지 진행된 디자인의 이미지는 빨간색과는 거리가 멀었다. 하지만 결국 그때까지 진행됐던 디자인을 전부 뒤집고 그분이 선택한 'E안'으로 결과물을 내야 했다.

당시에는 주도적인 역할이 아니고 참여하는 입장이어서 의견을 강하게 주장하지 못했다. 여러 해가 지났지만 지금도 그 심볼 디자인을 생각하면 상당히 아쉽다. 해당 단체의 정체성은 빨간색과 거리가 멀었음에도, 단순히 프로젝트 당시의 최고위 관계자가 빨간색을 좋아한다는 이유로 그렇게 결정이 되었기 때문이다.

이처럼 디자인에 대한 클라이언트의 의견이 사견에서
비롯된 것으로 판단된다면 디자이너는 클라이언트를
설득해야 한다. 설득의 근거는 단체가 지닌 역사와
정체성, 미적인 구성 등 여러 가지가 될 수 있지만,
역시 가장 중요한 것은 디자인의 목표와 소비자가 될
것이다. 단순히 상대의 주관이 잘못되었음을 지적하면서
전문가인 디자이너의 주관이 옳다고 주장하기보다,
객관적인 근거를 통해 잘못된 디자인으로 얻게 될
손실을 연구하여 제시해야 한다. 그래야만 설득력을
갖춤과 동시에 디자이너 개인의 주관적 기호에
따름으로써 저질러질 잘못된 선택도 막을 수 있다.

결과적으로 디자이너는 조언자가 되어야 한다.
사업을 진행하는 데 디자인이 결정적 요인이 되는
경우가 존재하는 것도 사실이지만, 절대적인 것은
아니다. 때문에 전체적인 책임이 있는 상황이

아니라면 디자이너가 자기 의견을 강하게 주장하기보다
전문가로서 예상되는 결과와 현실적인 문제 등을
객관적으로 검토하고 조언하는 자세가 더 적절하다.

학교나 회사 등에서 디자인 감각을 키워나가는 과정에서
디자이너는 고집스러워지기 쉽다. 디자이너뿐 아니라
모든 직군에서 일정 수준 경력을 쌓게 되면 자신의
방식이 옳다고 생각하는 경향이 생기지만, 특히
디자인이라는 분야는 주관적인 판단에 좌우되는 경우가
많기 때문에 객관적인 시각을 갖추고 타인의 시각을
이해하려는 노력이 더 많이 요구된다.

물론 이런 과정에서 디자이너가 속이 상하는 것은
당연하다. 오랜 시간과 정성을 들여 만든 디자인이
밀려나는 것은 차치하고서라도, 스스로 미흡하다고
생각되는 디자인이 자신의 포트폴리오로 남게 된다고

생각하면 말이다. 그래서 어떤 디자이너는 자신만의
A안을 모아두는 스크랩북을 만든다고도 한다.

그러나 더 많은 짐을 지는 쪽은 클라이언트이다.
예술적 가치를 지니는 것도 물론 중요하지만, 디자인은
구매되고 사용됨으로써 비로소 의미를 찾는다.
고집보다는 객관적인 시각과 이해를 통한 설득의 자세를
취하는 것이 디자이너와 클라이언트 모두 주관에 의한
실수를 줄이고 더 냉정하게 목표에 다가갈 수 있는
길일 것이다.

아무리 숨겨도 어떻게 티안을 찾아내시는지 연구 중입니다.

제가 포토숍 좀 배웠는데요.

디자이너들이 말하는 가장 무서운 클라이언트 중에
'포토숍 좀 다뤄본' 클라이언트가 있다. 우스갯소리지만,
실제로 완성된 디자인의 원본 파일을 넘겨주었더니
나중에 디자인이 여기저기 수정되어 있더라는 일도
심심찮다. '디자인할 줄 아는' 사람들이 디자인을
고쳤다는 것이다. 어떤 이들은 시각화 도구를
다룰 줄 안다면서 '디자인'을 할 줄 안다고 말한다.
그러나 우리는 '시각화 도구를 다룰 줄 안다'고 해서
디자이너라고 부르지는 않는 것 같다. 시각화 기술과
디자인은 별개라는 것인데, 그렇다면 디자이너는
무엇을 하는 사람들일까?

사실 외부에서 보기에 디자이너는 시각화 기술을 가진
전문 기술직으로 비춰지기 쉽다. 보통 디자이너라고
하면 주로 펜을 들고 스케치를 하거나 2D 또는 3D
그래픽 도구를 활용해 어떤 시각적인 형태를 만드는

모습을 흔히 연상하기 때문이다. 나 역시 처음 디자인을 공부하려고 마음먹었을 때 가장 먼저 한 고민은 그림을 잘 그릴 수 있을지, 혹은 그래픽 도구들을 잘 다룰 수 있을지에 대한 것들이었다.

그러나 경험이 더해질수록 디자인의 본질이 무언가를 시각적으로 표현하는 기술에 있지만은 않음을 알게 되었다. 디자이너의 역할은 디자인 목표를 실현하기 위한 결과물을 구체적으로 구현할 방안을 제안하는 것이기 때문이다. 이 과정에서 디자인 결과물이 시각적 표현물로 제시되는 경우가 많기 때문에, 일반적으로 디자인을 시각적이고 물질적인 결과물 자체로 오인하곤 한다. 하지만 실제로 디자인은 시각 이미지가 아닌 구현 기획이어야 하며, 이미지는 이 기획을 널리 이해시키기 위한 도구로 받아들여져야 한다.

도리야마 아키라鳥山明의 만화 『드래곤볼』에 등장하는
호이포이 캡슐을 예로 들어보겠다. 만화에는 이 캡슐의
형태와 용도, 크기, 무게 등이 직간접적으로 표현되어
있다. 캡슐은 알약 형태에, 손 안에 쏙 들어가는
크기이고, 가볍게 들 수 있는 무게이다. 캡슐의
외형적인 조건은 대부분 표현되어 있는 셈이다.

그러나 이 캡슐이 '디자인된 제품'으로 정의될 수
있을까? 만약 디자인을 '시각적 표현' 그 자체로 본다면
이 사례는 디자인으로서의 조건을 충족하고 있다고
이야기할 수 있을 것이다. 그리고 만화에서 새로운
시각적 표현을 창조해내는 만화가들을 모두 훌륭한
디자이너라고 칭해야 할 것이다. 그러나 호이포이
캡슐은 캐릭터의 성격을 강화하고 배경을 설정하는
만화적 사물 장치로 생각될 뿐 디자인으로 여겨지지
않는다. 또한 우리는 '도리야마 아키라'를 훌륭한

만화가라고는 칭하지만, 디자이너라고 생각하지는
않는다. 만화에 등장하는 '호이포이 캡슐'의 이미지는
외적인 묘사일 뿐, 그것을 구현할 만한 구체적인
실행 계획은 담겨 있지 않기 때문이다. 이와 반대의
경우도 있다.

다음의 계획서는 「디자인하면 비싸지지 않나요」에서
언급했던 엔초 마리의 '박스 의자' 제작 계획의 일부를
작성한 것이다(사이즈는 명확하게 파악할 수 없어
임의로 작성하였다). 이 목록은 시각적인 이미지 대신
글로 이루어져 있다. 그러나 각 파트의 재질과 형태,
크기가 작성되어 있어 일정 수준 이상의 전문성이 있는
사람은 이미지를 상상할 수 있다. 그렇다면 시각적인
이미지로 표현된 '호이포이 캡슐'과 언어로 기술된
'박스 의자' 제작 계획 중 어떤 것이 더 '디자인'에
가깝다고 말할 수 있을까?

비용 효율적인 의자 제작 계획

경제적인 의자를 만들기 위해서 생산비와 물류비 등을
절약할 수 있는 최적의 형태를 제안한다. 공간 활용성을
높이고, 규격화를 통해 생산비를 줄이고 재료도 적게
들어갈 수 있는 방안을 찾는다.

등받이 플라스틱 사출. 150×220×15(mm).
 모서리를 둥글린 사각형 형태(R10). 규칙적 타공.

좌판 플라스틱 사출. 220×220×40(mm).
 모서리를 둥글린 사각형 형태(R10). 규칙적 타공.

다리 철봉 압출. R5×150mm. 4개.

등받이 고정대 철봉 압출. R5×120mm. 2개.

다리봉 바닥에 고무 발 마감.

기타 좌판 하단에 등받이와 봉을 보관할 수 있는 공간 마련.

호이포이 캡슐의 경우 숙련된 기술자라도 그 외적인
형태 이상의 기능적인 구현이 어렵다. 반면 박스 의자
계획은 주어진 계획서를 근거로 약간의 추가적인
의사소통을 거치면 충분히 구현할 수 있다. 디자인의
목표가 '기획을 실제로 구현하고, 소비되고 사용되는
데 있다'라는 점을 상기했을 때 후자가 디자인에
더 가까움을 알 수 있다. 이는 디자인의 본질이 시각적
표현에만 있지 않다는 것을 보여준다. 실제로 디자인의
많은 과정은 '말'을 통해 이뤄진다. 즉 주제, 목표, 공정,
가격, 마케팅, 유통, 관리 등을 다양한 부서와 논의하는
과정에서 디자인은 구체화된다. 다만 디자이너는
이 소통 과정에서 이미지를 많이 사용하는데, 이것이
디자이너의 시각적 표현 능력을 도드라져 보이게 할
뿐이다. 그러나 중요도를 본다면 디자이너의 생각이나
기획 그 자체가 주요하며, 디자인 도구를 다루는 능력은
부수적이다.

당연하지만 디자이너에게 시각적인 표현 기술이
필요하지 않다고 이야기하는 것은 아니다. 앞의 '박스
의자' 제작 계획을 보면 구체적으로 어떤 제품을
생산하기 위한 기획과 목적은 나타나 있지만 시각적인
형태가 제시되어 있지 않다. 이런 경우 자칫 개인들마다
다르게 해석될 여지가 있다. 디자이너의 시각화
능력은 구성원들과 자신의 생각을 분명한 이미지로
보여줌으로써, 발생할 수 있는 오해를 줄이고 결과물을
더 명확하게 예측할 수 있도록 돕는다. 디자인 결과물도
당연히 이 능력에 따라 질적으로 다르게 보여, 디자인을
결정하는 과정에서 중요하게 작용하기도 한다.

또한 다른 분야의 사람들이 디자이너에게 기대하는
역할은 소비자가 매력을 느낄 만한 심미적인 외형을
제시해주는 것이기도 하다. 이는 디자인의 본질이 기획
능력에 있음에도 오랫동안 시각화 기술이 강조된 이유,

또 앞으로도 디자이너가 반드시 표현 능력을 훈련해야
하는 이유이기도 하다. 정리된 형태와 질감에 따른
감성 표현, 감각적인 배색 등은 디자이너의 고유하고
전문적인 영역이며, 다른 직군과 구별되는 역량임에는
틀림없다.

정리하면 디자이너에게 시각적인 표현 능력은
충분조건은 아니다. 만약 몇 가지 표현 도구를 다룰
수 있다 해도 전체적인 프로젝트에 맞는 창의적인
대상물을 기획할 수 없다면 디자이너라기보다
'시각화 기술자'에 더 가까울 것이다. 즉 표현 능력을
갖추고 있다고 해도 통찰과 목표에 맞는 기획 능력이
부족하다면 디자인의 본질에 다가가기 어렵다.

반대로 프로젝트의 목표에 따라 디자인 구현 기획을
제시하고 이를 최소한이나마 표현할 수 있다면 실력이

부족하다고는 할지언정 '디자이너가 아니'라고 할 수는 없다. '디자인을 진행하는 목표'에 도달할 수 있기 때문이다. 여기에 훌륭한 시각화 표현 능력을 갖춘다면 금상첨화이다. 즉 표현 능력은 디자이너의 충분조건은 아니지만, 필요조건임은 분명하다. 디자이너를 차별화하는 고유의 능력으로 디자인의 표현 범주를 키워주며 프로젝트의 가장 명확한 소통 도구로서도 기능하기 때문이다. 생각할 수 있는 힘에 표현 능력이 더해졌을 때 디자이너는 가장 빛날 수 있다.

표현 기술만 배워서는 안 됩니다.

살짝만 고쳐주세요.

오랜만에 걸려온 협력업체의 전화. 대부분 반가운
내용이지만 항상 그렇지만은 않다. 변경 사항이 생겨
기존에 했던 디자인을 '약간만' 수정해달라는 말과
함께 '약간'이고 '별것' 아니라며 무보수의 '서비스'를
당당하게 요구할 때면 부아가 나기도 한다. 누군가에겐
별거 아닌 수정인데, 왜 디자이너는 이런 '간단한'
요청을 어렵다고 하는 걸까? 그리고 디자이너는
이런 문제에 어떻게 대처해야 할까?

우선 이러한 요구에 화가 나는 것은 '작은 수정'이란
것이 디자이너의 눈에 그렇지 않은 경우가 많기
때문이다. 디자인은 수많은 세부적인 요소들이
유기적으로 연결된 결과물이다. 그래서 완결된 디자인의
일부분에 섣불리 손을 대면 전체적으로 디자인이
어그러지고, 이로 인해 수정 작업은 복잡해지고
기획 의도에서 벗어나게 된다.

영어 단어 'Cat'과 'Cap'을 생각해보자. 철자 하나가
다를 뿐이지만, 그 의미는 '고양이'와 '모자'로
완벽하게 달라진다. 언어학에서는 이 같은 단어들을
'최소대립쌍'이라고 하는데, 최소의 변화로 언어가
전달하는 메시지가 완벽하게 달라진다는 말이다. 이것은
언어의 경우이고, 디자인이 다루는 시각적인 이미지는
다르지 않냐고 할 수 있지만, 그렇지 않다. 디자인 역시
결국은 소비자에게 해당 단체가 어떤 것을 추구하는지를
보여주는 일종의 언어이다.

디자인의 구성 요소는 종종 '디자인 언어'라는 말로
표현된다. 실제로 형태는 메시지를 내포하고 있다.
예를 들면 우리가 어떤 사람의 표정이나 행동에서
분노나 기쁨 등의 메시지를 받는 것은 형태가 의미를
담고 있기 때문이다.

디자인도 말을 한다. 어떤 디자인은 점잖은가 하면 어떤
디자인은 경쾌하다. 그래서 디자인의 일부를 바꾸는
것만으로, 경우에 따라 Cat과 Cap만큼 다른 메시지를
전달하게 될 수 있다. 만약 어떤 디자인이 두 가지
형태의 대비로 구성되어 있는데, 그중 한 가지 요소를
갑자기 없애거나 약화시킨다면 대비감이 사라지면서
인상이 달라질 것이다. 강렬해 보이던 디자인이 작은
변화로 온순해질 수도 있는 것이다.

비슷한 예로 애플 사의 아이폰 5세대 모델을 들 수 있다.
5세대는 'S'로 나오던 브랜드 라인업을 상위 모델로
정하면서 하위 라인업인 'C'라는 새로운 브랜드를
선보이며 차별화시켰다. 이에 따라 아이폰 5S와 5C
모델은 크기, 레이아웃, 버튼 위치, 카메라 등의 구조는
동일하지만 재질과 색상 등이 다르게 출시되었다. 즉
디자인에서의 '최소대립쌍'을 이룬 것이다. 그러나

아주 작은 차이였음에도 두 제품의 이미지는 당연하게도 완전히 달랐다. 한 모델은 고급스럽고 도시적이면서 모던한 느낌을, 다른 모델은 귀여우면서도 도전적이고 다채로운 느낌을 주었던 것이다.

만약 '아이폰 5S'를 기획하는 과정에서 어떤 이유로 인해 디자인을 '약간' 수정하게 되었고, 그 결과물로 5C가 출시되었다면 어땠을까? 제공하는 입장에서는 어떤 부분을 살짝 바꿨다고 생각할 수 있지만 소비자에게는 완전히 다른 제품으로 받아들여질 것이다. 전체 요소가 유기적으로 연결된 상태에서는 작은 부분의 변화가 완전히 다른 인상을 전달하기 때문이다.

이러한 일은 실제로 발생한다. 완성된 디자인은 제품을 제작하는 과정에서 여러 현실적인 문제들과 부딪히곤 하는데, 이때 제조사는 이러한 문제를 해결하기 위해

디자인이나 기획을 살짝 변경하곤 한다. 디자이너에게
'약간'의 단순한 변경을 '부탁'하는 것인데, 디자이너는
대개 업체의 요청을 곧이곧대로 받아들이곤 한다.
업체 측의 요청이 '단순 변경'에 그치는 경우가 많은
데다 관행상 간단한 수정이니만큼 무임으로 요청하는
일이 많기 때문이다. 그러나 그 결과는 간단하지 않다.
그 작은 변화는 생각보다 민감하게 작용해 소비자의
외면으로 끝나는 경우가 많다. 물론 결과물을 망치게 된
디자이너로서도 가슴 아픈 일이다.

이러한 상황을 피하려면 어떻게 해야 할까? 먼저
디자이너가 경험을 많이 쌓아야 한다. 물론 아무리
경험이 많다고 해도 모든 문제를 예측할 수는 없다.
하나 최소한 현실적으로 어떤 문제가 발생할지
고민하고 예측함으로써, 디자인 개발 과정에서 부딪힐
문제와 수정을 줄일 수 있다. 때문에 디자이너는 개발

환경을 알고 자신의 디자인이 어떤 과정을 거치게 될지
어느 정도는 예측할 수 있는 역량이 필요하다.

다른 한편으로는 클라이언트가 프로젝트를 시작하기
전에 분명한 가이드라인을 가지고 있어야 한다.
즉 개발 조건에 대해 대략적으로라도 규정하고 있어야
하며, 자사의 기술이나 역량 측면에서 제약 사항을
확실하게 이해하고 있어야 한다. 대체로 초기에
예산이나 기술적 역량을 과신했다가 디자인이 완성되고
개발하는 과정에서 문제가 발생하고 어려움을 겪는다.
그리고 그 문제는 디자인을 변경하여 해결하는 경우가
많다. 이렇게 급하게 디자인을 수정하면, 당장 부딪힌
문제의 일면을 해결하는 방향에 초점이 맞추어져
디자인을 목표에 따라서가 아니라 임시방편으로
변경하게 되어버린다.

그러나 제아무리 현실적인 조건들을 다방면에서
예측한다고 해도 예상치 못한 문제는 나타난다. 사회적
사건이나 천재지변, 기술 발전 등 다양한 외부적인 요건
때문에 수정안이 나오는 경우는 꽤 빈번하다.

이때 중요한 것은 소통이다. 디자인을 수정해야 할
필요가 생기면, 어떤 이유에서 어떠한 종류의 수정이
이루어져야 하는지 전달하는 편이 좋다. 물론 적절한
보상이 주어지면 더 좋지만, 그것이 현실적으로
어렵다면 적어도 수정의 필요성을 이해할 수 있게끔
해야 한다. 그래야 디자이너의 자발적인 참여를
이끌어내고, 디자인이 단편적으로 수정되는 일을
막을 수 있기 때문이다.

이렇듯 올바른 의사소통 과정이 디자인 결과물의 질적
향상을 이끈다. 그것이 곧 클라이언트와 디자이너

모두가 윈윈win-win하는 방법이다. '아' 다르고 '어'
다르다고, 의뢰자가 '가볍게' 고쳐주길 요구하는
상황에서 '무겁게' 고민할 디자이너는 없을 것이기
때문이다.

살—짝

'살짝'이 '그' 살짝이 아닙니다.

시안 먼저 보내주세요.

가끔 프로젝트를 시작하기에 앞서 시안을 보내달라는 요청을 받는다. 프로젝트를 진행할지 말지를 시안을 검토하고 결정하겠다고 말이다. 다시 말해 시안이 괜찮으면 비용을 지불하고 사용한다는 말인데, 물론 어떤 결과물이 나올지 의심스러운 상황에서 지출을 결정하기가 어렵다는 건 이해한다. 결과물의 대략적인 그림을 보고 투자 여부를 결정하려는 것도 일반적인 소비 범주에서는 이해할 수 있는 일일지도 모른다.

그러나 디자인 작업의 성격을 고려했을 때 이러한 '선시안' 형의 작업은 상당히 부담스럽다. 일차적으로는 당연히 그 결과물이 프로젝트의 진행 여부를 결정할 단서가 될 것이기 때문이다. 일정 수준 이상 시간과 노력을 들여 좋은 결과물을 보여줘야 진행을 결정하는 데 유리하게 작용하지 않겠는가. 무엇보다 아무리 시안이라도 어쨌든 그것이 디자이너의 작업 결과가

된다는 점에서도 대강 작업할 수는 없는 일이다.
다른 누군가에 의해 활용될 것이라고 해도 어쨌든
자신의 창작물 아닌가. 물론 대외적인 평판 관리라는
현실적인 문제도 있다.

결국 이런저런 이유들로 시안 작업은 거의 디자인
결과물을 작업하는 것에 맞먹는 공이 들어가게 된다.
아니, 때로는 오히려 실제 작업보다 어렵다. 실제
프로젝트 기간에 비해 훨씬 짧은 시간 내에, 사실상
결과물을 상상할 수 있는 예시, 눈길을 끌 만한
작업물을 만들어야 하기 때문이다.

이렇게 짧은 시간 안에 프로젝트의 예상 결과물을
내놓는 것은 질적인 한계를 만든다. 복잡하고
집중적으로 이뤄져야 하는 창의 과정이 시간적 한계로
제대로 일어나지 못하고, 즉흥적으로 떠오른 단편적인

단상이 '예상 시안'으로 정리되는 경우가 많기 때문이다.

또한 이렇게 시작된 프로젝트는 묘하게도 그 시안에서
벗어나지 못하기도 한다. 이미 상당히 시각화가 진행된
안이 어떤 인지적인 닻Cognitive Anchor 역할을 하기
때문이다. 머릿속에 잔상처럼 남아 아이디어가 더 멀리
확산되는 것을 막는다.

현실적으로 시안 작업에 마냥 공을 들일 수 없기도
하다. 반대급부가 명확하지도 않은데 시간적, 정신적인
투자를 했다가 자칫 '먹튀'를 당할 수도 있기 때문이다.
의뢰자가 프로젝트는 진행하지 않으면서 결과물만
참고해 자신의 현재 혹은 이후의 프로젝트에 일부를
활용하는 비양심적인 행위를 할 수 있다는 말이다.
실제로 이러한 일은 생각보다 많지만, 창의적인 영감의
영역은 실질적으로 베낀 사실을 명백하게 입증하기가

어렵고, 법적인 공방도 부담스러워서 많은 경우 대응을
포기하곤 한다.

이럴 땐 어떻게 대응해야 할까? 외국에서는 시안을
먼저 요구할 경우 시안 작업 비용을 청구하기도 한다.
선행 작업에 필요한 시간과 노력을 비용으로 계산하여
요구하는 것이다. 이런 비용은 적게나마 투자 비용이
발생하기 때문에 프로젝트의 지속성을 보장하는
일종의 '계약금' 같은 기능을 한다. 또한 디자이너에게
작업에 물리적으로 투자할 수 있는 시간을 보장해
질적인 하락을 줄인다. 우리도 이렇게 바뀌어야 하지만
아직은 자리 잡힌 방식이 아니라 요구하기가 어려운
실정이다.

프로젝트에 앞서 상호 간 비밀 유지 계약서를 작성하는
것도 중요하다. 디자인 시안이 갖는 구체적인 특질들을

명시하고, 클라이언트 측이 이를 베낀 결과물을 만들 경우 법적 근거로 삼아 대응하는 것이다. 최근에는 점점 이를 작성하는 일이 늘고 있는데, 디자이너뿐 아니라 클라이언트의 기밀도 보호하기 때문에 되도록이면 작성하는 것이 좋다. 이런 장치들은 디자이너가 입을 수 있는 피해를 방지하는 것 외에도, 디자인의 질적 하락과 시안 요청의 남용을 막는다는 점에서 도입이 필요하다.

그러나 이렇게 해도 본질적인 문제는 해결되지 않는다. 여전히 짧은 시간 동안 작업하는 시안이 지니게 될 한계는 존재하며, 비밀 유지 계약서 역시 허점을 악용해 제대로 이행되지 않는 경우도 많다. 때문에 개인적으로는 이런 경우 시안 대신 제안서를 작성하는 방법으로 대응하려 한다. 즉 예측되는 결과물의 전체적인 느낌이나 형태 등을 자사 및 타사의 기존

사례를 들어 설명하고, 기존에 진행했던 관련 프로젝트 포트폴리오를 첨부하는 것이다. 이 방식은 시안을 만드는 것보다 작업 시간도 단축되고, 결과물만 참고하고 프로젝트는 이행되지 않는 문제가 발생할 가능성을 줄여준다. 또 대략적인 결과물을 구상하되 구체화하지는 않기 때문에 결과물의 한계를 만들지 않아서 아이디어가 더 확산될 가능성도 열어준다.

중요한 것은 클라이언트가 디자이너에게 프로젝트 이전에 시안 제작을 요구하는 게 여러모로 어렵고 부담스러울 수 있음을 이해하는 것이다. 동시에 디자이너 역시 클라이언트가 소비자로서 예측되지 않는 결과물에 투자하는 것이 상당히 모험일 수 있다는 것을 인정해야 한다. 결국은 클라이언트도 디자이너도 각각 경제적 비용과 시간적 비용을 투자하여 좋은 디자인을 얻어낸다는 공통적인 목적을 가지고 있다. 서로의

입장을 조금씩만 이해하려고 노력하면 각자가 느끼는
부담을 줄이면서 더 편안한 마음으로 프로젝트에
임할 수 있지 않을까.

사실 시안이 더 어렵습니다.

조금만 싸게 해주세요.

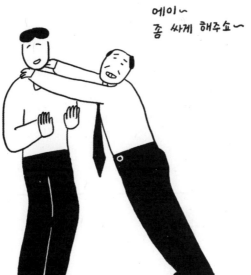

프로젝트를 하면서 마주치는 가장 현실적인 문제 중
하나는 역시 디자인 비용 문제다. 아마 이 문제는
전 세계의 디자이너가 공통적으로 겪는 문제가 아닐까
싶다. 물론 어떤 직업이든 관계된 문제긴 하겠지만,
특히 디자이너가 이 문제를 많이 호소하는 것은
디자인이라는 분야가 가진 특징 때문인 것 같다.

디자인을 하고 처음 돈을 받았던 프로젝트가 생각난다.
가장 처음 받았던 디자인비는 단돈 1만 원이었다.
디자인 대상은 포스터. 당시에는 디자인으로 돈을
벌었다는 사실이 기뻤다. 그 포스터를 디자인하는 데
들였던 시간은 하루가 조금 넘었던 것으로 기억한다.
시간으로 따지면 열 시간 이상이었던 것 같다.
시급으로 치면 1,000원 정도였던 셈이다. 한데
그 당시와 지금을 비교해봤을 때 하는 일 자체가
크게 다르진 않다. 달라진 것이 있다면 경험과 숙련도

그리고 약간의 감각이 늘었을 것이다. 오히려 숙련도가
늘다 보니 업무 시간 자체는 줄었다. 당시 열 시간이
필요했던 일이 지금은 한 시간도 채 걸리지 않는다.
하지만 지금 같은 일을 한다면 적어도 수십, 수백 배는
더 보상을 받을 것이다.

이는 뭘 의미하는 것일까? 전통적으로 비용은 소요
시간이나 투입되는 노동력 등을 토대로 책정되는 게
일반적이다. 하지만 디자인은 조금 다른데, 사회
전반적으로도 그렇다고 여겨지는 듯싶다. 앞서 말한
것처럼 숙련자가 할 경우 더 적은 시간이 걸리지만
더 많은 비용을 지불하고자 하는 경우가 있는 것을
보면 말이다. 즉 디자인 비용 책정을 판단하기 어렵게
만드는 첫 번째 요인은 이와 같이 디자이너가 지닌
전문적 기술자로서의 특징이다. 「제가 포토숍 좀
배웠는데요」에서도 말했듯이, 어쨌거나 디자이너의

전문성은 시각화 표현 기술을 통해 가장 직접적으로 평가된다. 타 분야에서 디자이너에게 기대하는 결과물은 전문적인 기술로 표현된 이미지인 경우가 대부분이기 때문이다. 그리고 꼭 디자인 분야가 아니라도, 전문적인 기술자의 영역은 숙련공이 미숙련자에 비해 월등히 높은 임금을 받는 것이 일반적이다. 적은 시간 내에 더 효율적으로 일하고, 폭넓게 문제를 판단해 장차 발생할 수 있는 위기 상황을 예방할 수 있기 때문이다. 따라서 디자이너로서의 경력, 프로젝트 경험, 포트폴리오 등은 그 디자이너의 '몸값'을 판단하는 중요한 근거가 된다.

디자인의 예술적 속성도 비용 책정을 어렵게 하는 요인 중 하나이다. 디자인은 객관적인 정답이 명확하지 않고, 시대의 흐름과 개인의 안목, 경험, 취향 등에 따라서 그 평가가 달라질 수 있는 분야이다. 특정한 예술품에 대해 어떤 이는 억만금을 주고도 아깝지 않다고

평가해도 어떤 이는 거저 준대도 손사래를 칠 수 있다.
디자인은 이 정도로 호불호가 크게 갈리진 않지만,
그럼에도 주관적인 요소가 꽤 강한 편이다. 때문에 평가
자체가 모호하고, 어떤 이들은 특정한 디자인의 가치를
수용하는 반면 다른 이들은 수용하지 못할 수도 있다.

또한 이러한 예술적 속성 때문에 디자인의 과정은
점진적이기보다는 폭발적이다. 천천히 발전시키고
하나씩 문제를 해결하면서 결과물에 도달하는 것이
아니라, 급격하게 결과물이 산출되기도 하고 때로는
과정상 후퇴하기도 한다. 때문에 디자인 과정이
'순차적Linear'이라기보다는 '순회적Recursive'이라고 말하곤
한다. 어떤 경우에는 앉은 자리에서 떠오른 생각이
최고의 디자인으로 남기도 하고, 또 어떤 경우에는
아무리 앉아 있어도 도통 좋은 생각이 나지 않기도 한다.
이럴 때 자리를 지키고 있는 것은 디자인 과정의 특성을

생각했을 때 비생산적이다. 차라리 고민하던 대상과
뚝 떨어져 머리를 식히면 갑자기 번뜩이는 아이디어가
떠오르기도 한다. 이렇게 영감이 전개되는 과정이
불규칙한 탓에, 디자인 비용을 산정할 때 업무 시간이나
노동 참여율 등을 평가 기준으로 삼기가 어렵다
이런 이유로 많은 프로젝트들이 적당한 디자인 비용이
책정되지 않은 채 시작되는 경우가 많다. 이는 프로젝트
전체를 위해서도, 디자이너에게도 바람직한 방향이
아니다. 잘못된 비용 책정으로 프로젝트의 방향이
흔들리거나 프로젝트를 망치는 경우도 생길 수 있고,
클라이언트와 디자이너 간의 장기적인 관계를 맺는 데
한계가 발생되기도 하기 때문이다.

일단 비용이 너무 적게 책정되면 작업에 할애할 수
있는 시간이 줄어든다. 이는 당연히 디자인의 질적
하락을 가져온다. 특히 일부 업체는 업계 기준의 절반

이하로 비용을 낮추면서 많은 일을 해내는 '박리다매'로 운영되기도 한다. 업체의 운영 전략이기 때문에 이 자체가 잘못되었다고 말할 수는 없지만, 이는 자칫 디자인 비용에 대한 인식 자체를 뒤흔들어 업계 전반에 피해를 줄 수 있다. 또한 많은 업무를 동시다발적으로 해야 하는 만큼 실질적으로 결과물이 질적인 완성도를 갖추기가 어려워진다. 이로써 디자인 업무 자체에 대해 부정적인 인식을 심어줄 수 있기도 하다.

반대로 과하게 책정되는 것도 좋지 않다. 이 경우 대체로 '결과물 부풀리기'와 '양 채우기' 같은 현상이 발생하기 때문이다. 과하게 받은 디자인 비용을 보완하기 위해서 결과물과 상관없는 서류 작업을 늘리거나, 관계자가 내부적으로 결정한 몇 개의 디자인 안 외에 '양 채우기'용 시안들을 만들어 구색을 갖추는 것이다. 특히 이런 '양 채우기'용 시안들은 내부적으로

이미 답이 될 수 없다는 것을 뻔히 알면서도 구색용으로 대충 채워 넣는 경우가 종종 있다. 버려질 것이 뻔한 결과물임에도 적당한 '성의'는 보여야 하기 때문에 디자이너들은 잦은 야근을 할 수밖에 없게 된다. 이러한 업무 환경에서 디자이너는 영감을 받아들이기보다는 발산하는 일이 이어지면서 경쟁력을 잃게 된다. 때로는 이런 류의 'E'안이 선택되면서 전체 프로젝트의 목표와 어긋나는 등의 문제가 발생하기도 한다.

결국은 디자이너 스스로가 자신의 가치를 냉정하게 판단하고 합당하게 요구하면서, 받을 부분은 당당하게 받고, 받은 만큼의 가치를 돌려주는 것이 최선이다. 이런 문제는 프리랜서나 디자인 업체가 주로 공감할 내용일 수 있다. 하지만 인하우스 디자이너도 고민할 필요가 있다. 산업에서 디자인의 역할과 그 중요성이 더 많이 인식되고 있음에도 인하우스 디자이너는 그 역할과

가치에 비해 적은 수준의 급여를 받는 경우가 많다.
세계적인 디자인 컨설팅 업체 아이데오IDEO조차 기성
경영전략 컨설팅 업체들에 비해 적절한 경제적 보상을
받지 못하고 있는 형편이다. 세계적으로 디자인의
가치에 대한 기준이 아직 정립되지 못하고 있다는 걸
보여주는 예가 아닐까 싶다. 디자인의 가치를 정립하기
위한 고민은 사회적으로도 필요한 셈이다.

받을 건 받아야 또 돌려줄 수 있습니다.

디자인은 미술 아닌가요.

꽤 다르답니다...

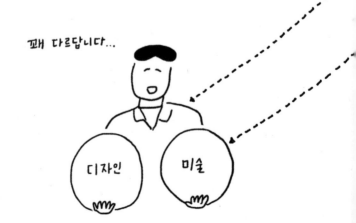

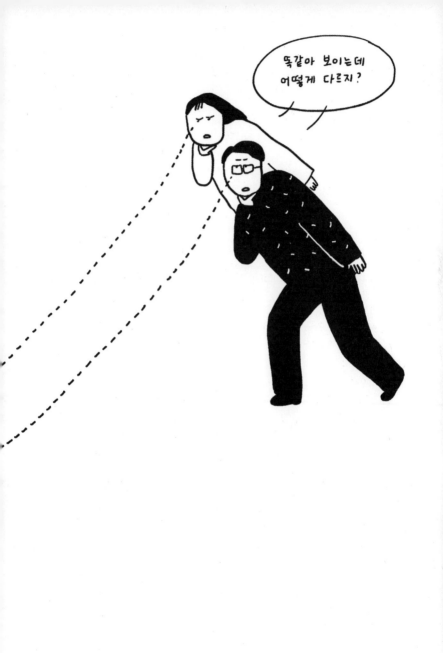

"디자이너시면 미술을 잘하시죠?"

디자인을 한다고 하면 흔히 예술, 특히 미술적인 재능이
있을 거라고 많이들 생각한다. 실제로도 디자이너 중에
미술깨나 한다는 소리를 들었던 분들이 많을 테지만,
여러 디자이너 분을 만나봤을 때 모두가 그런 건
아니었다. 그럼에도 미술과 디자인을 동일선상에 놓고
생각하는 경우가 많은 것을 보면, 분명 어떤 이유가 있을
것 같다. 이 둘은 어떻게 같고, 또 어떻게 다른 것일까?

디자인을 전공하기 전에 개인적으로 디자인에 대해
막연히 가지고 있던 생각은 미술이지만 좀 더 산업에
가까운 미술이라는 것이었다. 이 생각이 완전히 틀린
것은 아니었다. 디자인은 실제로 미학이나 공예로부터
발전해 오늘날까지 이어졌고, 여전히 다수의 전통적인
디자인 학교들은 미술대학과 함께 운영되고 있다.

특히 디자이너가 활용하는 기본적인 미학적 기술이나
원리 등은 오랫동안 미학에서 연구되고 발전된 내용들을
공유하고 있으며, 디자인은 인간의 미적인 인지를
다루고 있다. 이런 점은 디자인이 미학과 뒤섞여
인식되도록 하는 중요한 요인이다. 또한 디자인이
기능적으로 완성된 산업적 결과물에 대한 장식적
공예에서 비롯되었기 때문에 오랫동안 '산업 미술'에
속해온 것도 사실이다.

기능 측면에서도 공통점이 있다. 디자인은 두 가지 기능,
즉 심미적 기능과 상징적 기능을 수행한다. 외적인
아름다움으로 그것을 향유하는 사람들에게 미적인
감동과 영감을 주며, 사회적인 상징으로서 메시지를
던진다. 이 두 가지는 미술 작품에도 동일하게 적용된다.
대부분의 미술은 심미성을 가지며, 미술은 그 자체로
상징적이다.

그렇다면 디자인과 미술은 같은 것일까? 이런 배경에도
여전히 디자이너들은 미술가로 분류되지 않으며
미술가들과 다른 길을 걷고 있다. 디자인과 미술이
어딘가 본질적인 차이가 있다는 말이다.

가장 눈에 띄게 구별되는 차이는 일반적으로 '수량'일
것이다. 예술은 한정 수량으로 제작되는 경우가
대부분이지만 디자인은 기본적으로 대량생산
중심이다. 그러나 현대 미술의 거장이라 일컬어지는
앤디 워홀Andy Warhol은 이러한 경계마저 무너뜨렸다.
'팩토리(공장)'라고 불린 그의 스튜디오는 예술품을
마치 공산품처럼 찍어냈다. 그럼에도 그의 작품을
디자인으로 보는 사람은 거의 없다. 반대로 공산품들
역시 '한정품'이라는 이름으로 극소량만 제작되기도
한다. 하지만 역시 이러한 제품들이 예술품으로
평가되지는 않는다.

반대로 필립 스탁Phillipe Starck 같은 디자이너는 예술가와의 경계에 서 있다. 그는 이 때문에 '디자이너'와 '아티스트'의 합성어인 '디자이니스트Designist'라고 호칭되기도 한다. 필립 스탁은 스마트폰이나 안경 등 실제 사용을 위한 제품을 디자인하기도 했지만, 사용가치보다는 상징적인 가치가 더 큰 제품도 디자인했다. 그중 특히 유명한 것은 이탈리아의 생활용품 브랜드 알레시Allessi에서 나온 제품들이다.

그가 디자인한 제품들 중에는 기존 제품의 형태를 깨는 것이 많다. 예를 들어 그가 디자인한 주전자는 전체적으로 삼각뿔 형태의 몸통에 속이 빈 원뿔 형태의 주둥이가 박혀 있는 모양새이다. 또 다른 유명한 제품인 주시 살리프Juicy Salif라는 레몬 착즙기는 마치 외계 오징어를 연상시킨다. 착즙하는 부분은 하나의 꼭짓점으로 모이는 긴 타원형이며, 타원형의 하단은

세 개의 얇은 다리가 지탱하고 있다. 실제로 이들 제품을 써본 사람들은 그 사용성에 대해서는 의문을 표한다. 주전자는 물이 울컥 나오기 쉬운 구조로 실수를 유발할 가능성이 높고, 손잡이도 들기 불편한 형태이다. 착즙기는 레몬을 짜는 데 적합한 형태가 아니어서 효율적인 착즙이 어렵다. 레몬이나 짜기에는 가격도 고가인데, 이것 역시 제품의 사용가치를 낮추는 요인이다. 이러한 디자인은 예술적인 가치가 더 높으며 일견 디자인이라고 보기에 어려울 정도로 기능적인 배려가 약하다. 또 대중 역시 이 제품들이 '예술적이다'라고 인식한다. 그렇다면 이러한 제품은 예술 작품이라 할 수도 있지 않을까?

예술을 상품으로 대량 제작한 앤디 워홀이나 예술 작업을 하듯 디자인을 하는 필립 스탁에 대해서도 결국은 예술가나 디자이너라는 인식은 바뀌지 않는다.

겉으로 보이는 모습은 경계에 서 있거나 경계를 넘어간 것처럼 보임에도, 예술과 디자인이라는 두 개념이 끝내는 섞이지 않는 것이다. 이는 둘 사이에 보이는 모습 이상의 본질적인 차이가 있다는 말이다.

그것은 두 작업의 출발점이 어디에서 비롯되는지를 관찰해보면 알 수 있다. 미술 작업은 주제 선정에서부터 결과물 제작까지 작가 본인에서 시작되고 끝난다. 주제를 어떤 소재, 어떤 방법으로 표현할지 등 모든 과정이 작가의 고민과 내적 목소리에서 시작되는 것이다. 미술을 향유하는 사람들은 작가의 개인적인 메시지와 표현 방식을 접하고, 자신의 성향에 부합하는 작품을 우연히 발견하여 영감과 감동을 받고 소비한다.

반면 디자이너의 작업은 사용자에서 출발한다. 디자인 결과물을 향유할 사람들에게 어떤 만족을 줄 것인가가

디자인의 출발점이다. 즉 디자이너의 작업은 아무리 예술적인 가치를 지니더라도 기본적으로 명확한 목표가 있다. 디자인이 소비되는 과정은 우연이 아니다. 치밀하게 계산된 결과이다.

앤디 워홀의 창작물은 아무리 대량으로 생산되고 다양한 목적으로 활용된다 해도 워홀 자신의 영감과 직관에서 출발한다. 그렇기 때문에 디자인적 속성을 많이 가질지언정 디자인으로 인식되지는 않는다. 반면 필립 스탁의 창작물은 제품 자체의 기능성이 약할지라도, 새로운 형태의 주전자 혹은 착즙기로서 상징으로 활용될 수 있는 소비자의 '부가적 가치 창출'을 가능하게 한다. '공간을 살리고 이야깃거리를 준다'는 사회적 기능을 충실히 수행한다는 목표를 달성하고 있는 것이다.

이렇듯 표현 자체는 비슷해 보일지라도 디자인과 예술에
필요한 자질은 상당히 다르다. 예술 활동에 필요한 것이
자기 내면과의 대화, 깊이 있는 성찰이라면, 디자인에서
중요한 것은 논리적인 소통 능력과 폭넓은 경험이다.
내면의 목소리보다 외부의 목소리에 민감해야 하고,
끊임없이 외부의 의견을 수용하는 것이 디자이너로서
개성을 갖는 것 이상으로 중요한 자질이다. 디자이너와
예술가 사이에서 선택의 기로에 서 있다면, 지금 당장
자신의 자질이 어느 쪽에 더 닿아 있는지를 고민해볼
필요가 있다.

수학과 공학만큼 다릅니다.

디자이너가 이런 것도 하세요.

요즘은 자신의 영역만 개척하는 것보다는 다른 관련 분야도 공부하는 게 유행인 것 같다. 디자인도 예외는 아니어서, 개발하는 디자이너를 부르는 '개자이너'라는 신조어가 생기는 등 변화를 겪고 있다.

여기에 대해서는 의견이 분분하다. 어떤 이는 이럴 때일수록 자신의 영역에서 전문성을 다지는 게 좋다고 하고, 다른 이들은 다양한 분야의 지식을 쌓는 것이 새로운 시대의 경쟁력이라고도 한다. 과연 누구의 말이 맞는 것일까? 디자인에 집중해야 할까 혹은 새로운 기술에도 관심을 보여야 할까?

사실 디자인은 태생부터 융합적인 분야이다. 즉 독립적으로 존재하기가 어렵다. 미술, 공학, 심리학 등이 융합되어 디자인 목표를 달성하는 학제적 특성이 있기 때문이다. 이러한 성격은 디자인 대상이

다양해지는 것에서도 알 수 있다. 제품 디자인이나 시각 디자인처럼 전통적인 디자인 분야들도 있지만, 최근에는 오감 디자인이니 경험 디자인이니 하는 새로운 개념의 디자인들이 많이 생기고 있다. '디자인'의 어원 자체가 기획, 계획이라는 뜻으로 일종의 플랫폼적인 성격을 가지고 있기 때문이다. 따라서 디자인은 그 과정도, 결과물도 다양한 분야와 융합되어 나타난다.

'T자형 인재'라는 단어가 있다. T의 아래로 뻗은 긴 부분은 전문 분야에 대한 깊은 지식을, 옆으로 뻗은 가지는 주변 지식을 의미한다. 자신의 전문 분야에 대해 깊이 있는 지식을 가지는 동시에 폭넓은 지식을 아우르는 인재상을 가리키는 말이다. 이 인재관이 모든 분야에 적합하다고 할 수는 없겠지만, 적어도 디자인 분야에서는 어느 정도 들어맞는다는 생각이 든다. 디자이너가 가져야 하는 전문성은 분명히 있다. 표현

기술적인 측면도 그렇고, 구현 기획자로서의 본질적인
특성 역시 그렇다. 그러나 이들은 그 자체만으로는
큰 힘을 발휘하지 못한다. 다른 분야와 섞여야 한다.

디자이너의 업무에서는 경험이 매우 중요하게 작용하는
부분이 많기 때문에 다양한 분야에서 지식을 쌓는
건 매우 유리하다. 특히 디자이너로 처음 일하면서
어려웠던 부분 중 하나가 개발 부서나 업체와의
소통이었는데, 다방면에 걸친 경험은 이 부분에서
도움을 준다. 사실 개발 부서와의 소통은 처음에는
조금 어렵고 복잡하게 느껴지지만 한 걸음 들어가보면
그렇지만은 않다. 사람이 하는 일이고 현대 사회의
과학 기술이나 우리가 처한 환경적인 범주에서 크게
벗어나지 않는 일들이기 때문이다.

그럼에도 소통이 어렵게 느껴지는 것은 해당 분야를 경험해본 적이 없어서 잘 모르기 때문이다. 몰라서 막연히 두려운 것이다. 이런 어려움은 경험하고, 지식이 쌓일수록 해소된다. 예를 들어 틀을 활용한 점토 작업이나 판화 등을 해보면 공장에서 이야기하는 문제점들을 비교적 쉽게 파악할 수 있다. 라디오 조립이라도 해보면 적어도 회로 개발 단계에서 아주 초보적인 의사소통은 가능하다. 코딩을 좀 해보면 알아듣지 못하던 프로그래머의 말을 조금씩 따라갈 수 있다. 디자이너는 어떤 분야의 개발자든 간에 부딪히게 되어 있는데, 이때 업무에 관계된 지식은 소통에 도움이 될 정도로 익혀두면 개발 과정이 수월해진다.

또한 다양한 분야의 지식이 있다면 표현의 범위가 넓어진다. 아무리 훌륭한 소통 과정을 거치더라도 때때로 디자이너의 구상은 개발 부서에 정확히

전달되지 않곤 한다. 개발 결과물이 어딘가 부족하게
느껴질 때도 있고, 결과물을 좀 더 가볍고 간단한
방향으로 고치고 시험해보고 싶을 때도 있다. 이럴 때
개발에 대한 간단한 기술을 가지고 있으면 직접
표현해볼 수 있다. 디자이너의 마음을 가장 잘 알아주는
개발자는 디자이너 자신이라고 하지 않던가.

어딘지 의견이 정확히 전달되지 않는다는 느낌이
들 때에는 부족하더라도 그것을 직접 만들어 그대로
보여주는 것이 가장 빠르고 정확하게 전달할 수 있다.
이 좋은 사례로 살펴볼 만한 것이 1972년 리하르트
자퍼Richard Sapper가 디자인한 티치오Tizio 테이블 램프로,
공학적 설계가 융합된 멋진 디자인을 보여준다.
이 램프의 구조는 길이가 다른 세 개의 봉 형태가 각각
축으로 연결되어 비대칭적인 시소처럼 움직이는데,
그 길이와 비례는 공학적 설계에 따라 계산된 결과이다.

각 봉의 끝에는 무게 추가 달려 있는데, 각각의 추는
공학적 계산에 따른 특정의 무게를 가진다. 이러한
구조는 조명의 관절을 부드럽게 움직이면서도 별다른
장치없이 원하는 각도에서 고정될 수 있도록 하는
기능을 한다. 이전의 조명등은 나사를 풀고 조이는
불편함이 있었는데, 역학에 대한 이해와 경험을
바탕으로 더 편리하고 고급스러운 제품이 될 수 있도록
색다른 해결책을 제안한 것이다.

누군가는 디자이너가 꼭 다양한 지식이나 경험을 가질
필요 없이, 올바른 기획을 해서 전달하면 되지 않느냐고
말할지도 모른다. 그러나 실제로 이는 생각보다 쉽지
않다. 우선 디자이너와 개발자는 관점이 다르기
때문에 각자의 생각을 이해하지 못하는 경우가 많다.
디자이너는 디자인의 의도와 목적, 가치 등을 충분히
설명했다고 생각하지만, 개발자는 기능과 구조, 작동

원리 등을 전달받은 것으로 디자인 의도를 이해했다고
이야기하기도 한다. 즉 디자인의 중심적인 내용보다
개발 과정에 필요한 내용에 집중하여 이해하는 것이다.
이는 둘 중 누구의 잘못이 아니라 관점 차이에서 비롯된
것이지만, 생각보다 큰 차이다. 개발자의 관심사는
주로 어떻게 개발할 것인가에 있다. 그래서 디자이너가
중요하다고 생각하는 세부 요소를 사소하게 여길 수도
있고, 디자이너가 그다지 중요하지 않게 생각하는
요소에 힘을 쏟을 수도 있다. 이를 좁히려면 대략적인
기능이라도 직접적으로 보여주는 것이 가장 오해를
줄이기 쉽다. 그래서 다양한 지식과 경험을 가진
디자이너가 유리한 것이다.

한편 아는 만큼 보이기도 한다. 리하르트 자퍼는 분명
가지고 있던 지식이나 경험을 통해 비례와 무게 등을
활용하면 부드럽게 움직이면서도 안정적으로 고정시킬

수 있는 방법을 알게 되었을 것이다. 그리고 그 지식을
디자인에 반영했다. 디자이너가 다양한 지식을 쌓는
것은 문제 해결에 쓸 수 있는 재료가 많아진다는 것을
의미한다. 디자인이란 처한 상황에서 가장 좋은 방법을
찾아 제안하는 일이다. 그런 만큼 평소에 많은 재료를
준비해두면 그중에서 더 효율적인 방법을 찾아낼
가능성이 높아진다.

마지막으로 명심해야 할 점은, 다양한 전문 분야에
관심을 가지고 공부한다 해도 디자이너로서 해당
분야의 전문가가 되는 건 불가능하며, 또 그럴 필요도
없다는 것이다. 디자이너는 어디까지나 디자이너로서의
전문성을 가장 중점에 둔 채로 다양한 분야에 대한
이해를 디자인에 활용하도록 노력해야 할 뿐이다.
특히 얕은 지식을 가지고 선무당이 되거나 정체성을
잃어버리는 것은 디자이너로서의 전문성만을 파고드는

것보다 훨씬 위험하다. 디자이너에게 기대되는 가치는 결국 디자이너로서의 직분에 충실함으로써 충족되는 것이다.

디자인에는 철학도, 공학도 필요합니다.

좋은 디자인은 어떻게 하나요.

종종 외부 요청으로 디자인 강의를 하는 경우가 있다. 강의 중간이나 강의가 끝난 뒤 질문을 요청하면, 가장 많이 묻는 것이 좋은 디자인에 관한 것이다. 어떻게 하면 좋은 디자인을 할 수 있는지, 또 어떤 것이 좋은 디자인인지 말이다. 글쎄, 결론부터 이야기한다면 당연히 그런 절대적인 방법은 없을 것이다. 만약 있었다면 이 세상이 좋은 디자인으로 가득 찼을 테니 말이다. 다만 많은 디자이너가 '안목'이나 '감각' 등을 중요한 재능으로 이야기하곤 한다. 그렇다면 이것들을 어떻게 갖출 수 있을까?

좋은 디자인은 객관성과 주관성이 조합됨으로써 만들어진다. 디자인이 사용될 맥락과 출시되는 트렌드, 사용자의 행동 등 객관적인 정보에 디자이너와 클라이언트의 기획과 영감이 섞여 개성을 갖고 차별화가 이뤄진다.

때문에 일반적으로 기능이나 기술은 모범 답안이라고
할 만한 방법론이 존재하는 데 비해, 디자인은
기능적이고 기술적인 속성이 많아도 어느 상황에서나
적용될 만한 디자인 원칙이나 방법론이라는 것을
말하기가 비교적 어렵다.

예를 들어 좋은 디자인 구성으로 알려진 '황금비'를
따른다면 처음에는 그 형태가 깔끔하게 정리가 된
느낌이 들지도 모르나, 점차 좋은 디자인으로 여겨지지
않게 될 것이다. 심지어 어느 시점에서는 구태의연한
것으로까지 간주할 수 있다. 우리의 눈은 새로운 자극에
적응하고 어느 순간 그것을 무시하기 시작하기 때문에,
동일한 원칙이 반복되면 처음과는 다르게 받아들인다.

마찬가지로 일렬로 배치된 '줄맞춤'도 일반적으로
디자인을 통해 정리된 것으로 여기지만, 모든

요소가 일렬로 정리되면 어느 순간 오히려 심심하고 집중이 되지 않는 느낌을 받을 수 있다. 실제로 좋은 디자인으로 평가받는 많은 제품이 전체적으로 규칙을 따르는 가운데, 규칙에서 벗어난 일부 요소를 강조하여 긴장감과 재미를 주는 경우가 많다.

그렇다고 디자인을 배우는 과정이 헛되다거나 방법론들이 무용하다고 이야기하는 것은 아니다. 오히려 여러 가지 디자인 방법을 익히고 실습하는 과정은 중요하다. 축구 선수가 드리블이나 패스 등 기초적인 훈련이 안 된 상태에서 슛을 하는 방법을 배우는 것이 큰 의미가 없듯, 디자이너 역시 기본에 대한 학습이 충실하지 않으면 좋은 디자인을 하기 어렵다.

즉 좋은 디자인은 전체적으로는 오랫동안 정립된 디자인 원칙과 규칙을 따르는 가운데 개성적인 관점과 감각에

따라 비틀어줌으로써 만들어지는 경우가 많다. 그러기
위해서는 당연히 먼저 좋은 디자인의 원칙들을
잘 알아야 한다.

결국 문제는 '어떤 것을 지키고 어떤 것을 비틀지'이다.
여기에 대한 답이 좋은 디자인을 하는 방법에 대한
답이다. 이는 또한 디자인 교육이 어렵다는 말이나,
그냥 '강약을 잘 조절하면' 된다거나 '재능'이나 '감각'을
키우면 된다는 말로 얼버무리는 이유이기도 하다.
기본적인 디자인 원리나 이론은 어느 정도 논리적으로
설명할 수 있지만, 어느 시점에서는 이 원칙에서
벗어나야 한다고 하는 건 그 시점이나 정도 등을
논리적으로 설명하기 어렵기 때문이다.

나 역시 디자인을 배울 때 이 부분에서 많은 스트레스를
받고 좌절을 겪었다. 좋은 디자인을 보면서 나름대로

분석해보면 어떤 것들이 이 디자인을 '좋아 보이게'
하는지 분명히 이해가 되고 따라 할 수 있을 것
같았는데, 막상 디자인을 하면 그 느낌이 잘 살지
않았다. 누구도 명쾌하게 설명하지 못한다는 사실에
한계를 느끼기도 했다.

나중에야 뭐가 문제인지 알게 되었는데, 좋은 디자인을
보면서 '어떤 것이 좋은 것인지' 충분히 알게 되었다고
생각했지만, 실제로는 불충분했던 까닭이다. 남의
것을 보고 받아들이는 정보 수용자로서 우리는
개별적인 정보들을 분리해서 이해하기보다 전체적인
인상으로 종합해서 받아들인다. 이는 역시 우리의 뇌가
경제적이라서 그렇다. 정보의 수를 줄임으로써
더 효율적으로 받아들이고 처리할 수 있기 때문이다.

그러나 반대로 실제로 배운 것을 활용하는 과정은
모든 세부적인 행동이나 표현을 쪼개어 실행해야 한다.
유명한 축구 선수의 경기를 보면서 어떤 상황에서
'드리블하다가 돌아서 슛'이라는 동작을 하면 득점을 할
수 있다는 사실을 배운다고 해도, 그것을 하루아침에
따라 할 수 없는 것과 같다. '드리블'을 하려면 왼발과
오른발로 축구공의 여러 부분을 건드리면서 움직여야
하고, '돌아서 슛'을 하는 것도 마찬가지로 고도의
제어가 필요하다. 머리로는 '드리블'을 해서 간다고
하나의 문장으로 묶어서 표현하지만, 이것을
실행하려면 많은 세부 동작들이 필요하다.

디자인 역시 마찬가지다. 남의 것을 보고 이해할 때는
종합적인 판단을 하기 때문에 금방 익힐 수 있을 것
같지만, 실제로 손으로 하려고 들면 눈으로 볼 때보다
과정이 훨씬 세세하게 쪼개진다. 때문에 어떤 과정에서

힘을 주고 어떤 지점에서 덜어 내야 할지는 여러 번
해보면서 숙련이 되지 않으면 최적의 지점을
찾기가 어렵다.

디자인 업계의 거장으로 손꼽히는 디터 람스Dieter Rams의
디자인은 간결하지만 완벽한 구성으로 유명하다.
그의 디자인은 전체적으로 정석과 원칙을 충실히
따르면서도, 절묘하게 강조점이 있어 대비와 긴장을
준다. 원칙적이어서 쉽게 따라 할 수 있을 것
같으면서도 막상 흉내를 내보려 하면 굉장히 어렵다.

이 구성과 요소들을 더 세분화해서 더 깊이 이해하는
데에는 많은 훈련이 필요하다. '아름답다'거나
'멋있다'는 전체적인 인상을 보는 대신, 세세한 구성을
파헤치고 분석하는 연습과 그것을 직접 만들어보는
반복적인 훈련을 통해 좋은 디자인을 체화하는 것이다.

그냥 흘러가듯 좋은 디자인을 보는 것은 취향이 조금 나아질 수는 있겠지만 깊은 이해를 얻기는 어렵다. 제대로 알고 이해하기 위해서는 우리의 본성을 극복할 만한 훈련이 먼저 필요하다.

이에 더해 개인적으로 한 가지만 더 강조한다면 좋은 디자인을 하기 위한 자질 중 하나로 '부정否定'의 시각이 중요하다고 생각한다. 이 역시 인식의 문제와 관계있는데, 익숙한 현상에 주의하지 않는 우리의 시각에서 벗어나 기존의 것을 부정하고 더 나은 답을 찾으려 노력하는 것이다.

이에 대한 좋은 사례로 미국의 유명한 주방용 소품 브랜드인 옥소OXO의 창업 일화가 있다. 주방용품 업체를 운영하다가 은퇴한 샘 파버Sam Farber는 아내가 감자 껍질을 벗기다가 손을 다치는 걸 보게

되었다. 관절염이 있던 아내는 감자깎이 칼을 사용할
때 손잡이를 불편해했는데, 부피가 작아 쥐기가
어려워서였다. 샘은 관절염이 있는 소비자도 쉽게
사용할 수 있도록 두툼한 우레탄 재질의 손잡이를 지닌
감자깎이 칼을 개발했고, 이것이 옥소의 설립으로
이어졌다.

샘이 이렇게 사용자의 문제를 발견하고 새로운 감자깎이
칼을 개발하게 된 것은 적절한 지점에서 '부정'했기
때문이다. 아내의 경우 일개 개인 사용자의 문제로
취급하고 지나칠 수도 있었지만, 샘은 이 작은 문제에
집중했다. 이러한 통찰은 생각보다 어렵다. 우리는
기본적으로 최대한 경제적으로 상황을 인식하고
판단하려 하기 때문이다. 뻔한 것을 뻔하지 않게 보고
생각하는 것, 이러한 것들이 디자이너에게 필요한
중요한 감각이 아닐까 싶다.

모범적인 답안이지만, 결론적으로는 훈련과 연습이 색다른 인식과 표현을 만든다. 경제적이면서도 게으른 뇌를 더 부지런하게 만들려는 노력이 필요하다. 좋은 디자인을 하는 방법은 설명할 수 없지만 좋은 디자인에 어떤 노력이 왜 필요한지는 이해할 수 있지 않을까.

박지성도 김연아도 발이 망가지도록 연습합니다.

오늘도
내일도
디자인을
할 겁니다.

처음 디자이너로 일하기 시작했을 때에는 스스로의
능력에 자신감이 부족했다. 고등학교 때부터 쭉 디자인을
공부해온 이른바 '순수 혈통'이 아닌 내가 좋은 디자인을
해낼 수 있을지 자신이 없었고, 순수 혈통들에게는 뭔가
더 본질적이고 예술적인 기질이 있을 거라고 생각했다.
그것을 닮고 싶었고, 또 스스로가 부족하다는 사실에 좌절도
했다. "내가 어쩌다 디자인을 했지?" "너무 무모했나?"라는
생각마저 들었다. 그래서 한동안 영어교육을 전공했다는
사실을 숨기기도 했다.

　　　그럼에도 그 시간을 버틸 수 있었던 것은 디자인이
정말 즐겁고 좋아서였다. 아침마다 출근 후에 인터넷이나
책에서 새로운 디자인들을 접하는 시간도, 매일 아침 떠오른
이미지나 눈에 보이는 것들을 그려보면서 공부하는 것도
재미있었다. 부족한 실력이지만 정말 하고 싶었고, 그래서
무턱대고 매달렸다.

그러다 보니 조금씩 자신이 생기기 시작했다. 특히 디자인이 단순히 미적인 대상을 만드는 것을 넘어 어떤 목표 가치에 이르기 위한 논리와 과정이라는 점을 깨닫기 시작하면서부터 말이다. 그전까지 짐처럼 여겨지던 인문학적 지식들이 오히려 무기처럼 느껴지고, 디자이너의 중요한 자질 중 하나임을 깨닫게 되었다. 어느 순간 돌아보니 정석대로 공부한 디자이너는 많았지만 나같은 '괴짜' 디자이너는 드물었다. 그래서 이것을 경쟁력 삼아 조금씩 노력하다 보니, 어느새 나의 디자인 회사를 운영하고 있었다.

누군가에게 디자인에 필요한 재능이 무엇이냐고 물으면, 어떤 이는 창의성, 또 다른 이는 미적 감각이라고 말할지도 모른다. 지금까지 나는 꽤 많은 부분에서 논리적이고 냉정한 판단의 중요성을 말했다. 목표에 도달할 수 있도록 이끄는 효율적인 사고를 강조한 것이다. 여기에 한 가지를 덧붙이자면, '열정'을 말하고 싶다.

'열정'은 노력할 동기를 부여한다. 디자인을 정말로
좋아하고 꼭 하고 싶어 한다면, 배경이 무엇이든 재능이
어떠하든 언젠가는 잘할 수 있는 출발점이 된다.
이 열정이라는 자질은 어떤 다른 분야에서와 마찬가지로
디자인에서도 강한 힘을 발휘한다. 에토레 소트사스Ettore
Sottsass는 90세를 일기로 운명하기 직전까지 자신의
작업실에서 디자인을 했다고 한다. 이 같은 착실한 노력이
그를 거장으로 만들지 않았을까 싶다.

　　　마지막으로 당부드리고 싶은 건, 본문에서 언급한
디자인의 '효율'이라는 부분을 오해하지 말아달라는
것이다. 이 '효율'을 잘못 이해하면 기능적 디자인을
강조하는 것으로 오해할 수 있다. 특히 과정상에 문제가
있더라도 목표만 이루면 전부라는 식의 결과 만능주의로
받아들여선 안 된다. 왜냐하면 '과정상의 문제'는 오히려
디자인이 추구하는 효율성에서 벗어나기 때문이다. 글에서
'최적'이라는 표현을 많이 썼는데, 이는 주어진 조건을

충실히 이행한다는 것을 전제하는 말이다. 즉 디자인을
행하는 사람 역시 사회를 이루는 구성원이므로, 사회질서나
도의 등을 지켜야 함은 굳이 언급하지 않아도 모두가
동의한 기본 조건에 해당한다. 따라서 좋은 디자인은
절차상의 문제를 낳지 않을 때 성립될 수 있다.

결국 좋은 디자이너는 열정적이고 논리적이며
창의적이고 감각적이어야 한다. 그리고 사회의 구성원으로서
암묵적인 도덕적 조건들을 이해하고 지킬 수 있어야 한다.
이렇게 좋은 디자이너의 길은 어렵다. 그래도 그 어려움을
이겨냈을 때의 뿌듯함이 새롭게 도전할 수 있는 원동력이
되는 것 같다.

그렇게 오늘도 감사한 마음으로 디자인을 하면서,
그동안 모아온 목소리들을 담아 이 책으로 바친다.